国家级特色专业
广州美术学院工业设计学科系列教材
童慧明　陈江　主编

Principle of Design

设计原理

余汉生　著

图书在版编目（CIP）数据

设计原理／余汉生著．—北京：北京大学出版社，2014.4
（国家级特色专业·广州美术学院工业设计学科系列教材）

ISBN 978-7-301-23796-0

I.①设⋯ II.①余⋯ III.①艺术－设计－高等学校－教材 IV.① J06

中国版本图书馆 CIP 数据核字（2014）第 015754 号

书　　　名：设计原理
著作责任者：余汉生　著
责 任 编 辑：刘祥和
标 准 书 号：ISBN 978-7-301-23796-0/J·0560
出 版 发 行：北京大学出版社
地　　　址：北京市海淀区成府路 205 号　100871
网　　　址：http://www.pup.cn　新浪官方微博：@北京大学出版社
电子信箱：pkuwsz@126.com
电　　　话：邮购部 62752015　发行部 62750672　出版部 62754962
　　　　　　编辑部 62755217
印 刷 者：北京大学印刷厂
经 销 者：新华书店
　　　　　　730mm×1020mm　16 开本　10 印张　130 千字
　　　　　　2014 年 4 月第 1 版　2014 年 4 月第 1 次印刷
定　　　价：29.00 元

未经许可，不得以任何方式复制或抄袭本书之部分或全部内容。
版权所有，侵权必究
举报电话：010-62752024　电子信箱：fd@pup.pku.edu.cn

总 序

设计教育的本质,是培养具有整合创新能力的人才。历经30年的持续发展与扩张,中国设计院校虽以近230万在读大学生的总量规模高居世界第一,但在培养的学生的质量水平上则与欧美发达国家仍有较大差距。

一段时间以来,许多专家学者均对如何提升中国设计教育水平发表过各种建议与评论,尤其是关于教材建设的意见甚多。于是,过去10年来由一些重点高校的著名教授牵头主编、若干知名出版社先后出版了许多列入"十五""十一五"规划建设的系列教材,造就了设计出版物的繁荣景象。然而,在严格意义上,这些出版物更类似于教学参考书,真正能在实际教学中被诸多高校普遍采用,具有贴近教学现场的课程内容、知识结构、课时规划、作业要求、作业范例、评分标准等符合设计类专业教学特性要求的授课范式,并经过多次教学实践磨砺出的教材则如凤毛麟角。

整体观察这些出版物,在三大本质特性上存在突出弱点:

1. 系统性。虽有不少冠之为"系列教材",但多数集中在设计基础、设计史论类教学参考书范畴,少有触及专业设计、专题设计课程的教材。而且,这些系列教材基本是由某位教授、学者作为主编,组织若干所院校的作者合作编写,并不是体现一所院校完整的教学理念、课程结构、课程群关系、授课模式特色的系统化教材。

2. 原创性。毋庸讳言,虽就单本教材来说,不乏少量基于教师多年教学经验、汇聚诸多教研心血的佳作,但就整体面貌来看,基于计算机平台的"拷贝+粘贴"取代了过去的"剪刀+糨糊"的教材编写模式,在本质上没有摆脱抄袭意图明显的汇编套路,多数是在较短时间内"赶"出来的"成果",

自然难有较高质量。

3. 迭代性。设计是一门培养创新型人才的学科，大胆突破、迭代知识是设计教育的本色，不仅要贯彻于教学过程中，更要体现于教材的字里行间。这种将实验探索与精进学问相融合的治学态度，尤其需要映射于专业设计类教材的策划与撰写中。这种迭代性既应体现出已有的专业设计类课程授课内容、架构与目标的革新力度，也需反映出新专业概念对传统设计专业知识结构的覆盖、跨界、重组、变异趋势。例如交互设计、服务设计、CMF设计等新专业设计类别，尽管在设计业界的实践中已快速崛起，但在明显已落伍的设计教育界，目前尚无成熟的专业教学系统与教材推出。

"国家级特色专业·广州美术学院工业设计学科系列教材"，是一套以"'十二五'重点规划教材"为定位，以完整呈现优秀院校学科建构、课程特色、教学方法为目标的系统教材。首批计划书目38册，分为"设计基础""专业设计基础""专业设计"三大类别，汇聚了"工业设计""服装设计"与"染织设计"三个专业教学板块的任课教师在设计基础教学、专业设计基础教学、专业设计工作室教学中长期致力于新课程创设、迭代更新教学内容、提纯优化教学方法等方面所做的实验与探索性成果。它们经过系统总结与理论升华，凝结为更加科学、具有前瞻意识与推广价值的实用教材。

广州美术学院是国内最早开展现代设计教育的院校之一。工业设计学院作为拥有"国家级特色专业""省级重点专业""省级教学质量奖"荣誉，集聚了一大批优秀教师的人才培养平台，秉承"接地气"（与产业变革需求对接）的宗旨，以"面向产业化的设计教育"为准则，自2010年末以来，整合重构了三大专业板块，在本科教学层面先后组建了5个教研室、14个工作室，明确了每个教研室与工作室的细化专业方向、教学任务与建设目标，并把"创新设计"作为引领改革的驱动力与学院的核心理念。

创新设计，是将科学、技术、文化、艺术、经济、环境等各种因素整合融会，以用户体验为中心，组建开放式的知识架构，将内涵由产品扩展至流程与服务、更具原创特性的系统性设计创造活动。以此为纲领，工业设计学

院在充分认知珠三角产业结构特点的前提下，提出了"更加专业化"与"更具创新力"的拓展目标，强调"更加专业化以适应产业变革，更富创新力以输出原创设计"，清晰定位了自身的发展方向：培养高质量的本科生，输出符合产业需求的"职业设计师"。

"工作室制"与"课题制"互为支撑、互相依存的系统建构，已成为广州美术学院工业设计学院的新教学模式与核心特色。这种模式在激发教师产学研结合、吸纳产业创新资源、启动学生创造力、提升学术引导力等方面产生了巨大的整合效应，开创了全新的设计教育格局。

新的本科教学架构将四年教学任务分为两大阶段、三类课程（如下图所示）：一年级是以"通识性"为特点，打通所有专业的"设计基础"类课程。二年级是以"基础性"为特点，区分为"工业设计""服装设计"与"染织设计"三个专业平台的"专业设计基础"类课程。这两类均以"课程制"教学模式进行。而三、四年级则是以"专业性"为特点，在 14 个工作室同步实施的"专业设计"类课程，以"课题制"教学模式进行，即各类专业设计的教学均与有主题、有目标、有成果要求的实质设计课题捆绑进行。

"课题制"教学是本套教材首批书目中占 60% 的"专业设计"类教材（23 册）的突出特色，也是当下国内设计教育出版物中最紧缺的教材类型。"课题制"，是将具有明确主题、定位与目标的真实或虚拟课题项目导入专业设计工

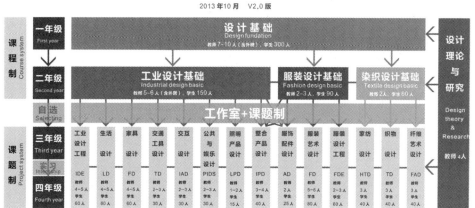

作室平台上的教学与科研活动，突出了用项目作为主线、整合各类知识精华、为解决问题而用的系统性优势，并且用课题成果的完整性作为衡量标准，为学生完成具有创新深度、作品精度的作业提供了保障。

诸多被纳入工作室教学的课题以实验、创新为先导，以"干中学"为座右铭，强化行动力，要求教师带领学生采用系统设计思维方法，由物品原理、消费行为、潜在需求的基础层面展开探索性研究，发挥"工作室制"与"课题制"捆绑所具有的"更长时间投入""更多资源聚集"的优势条件，以足够的时间安排（如8—12周）完成一个全流程（或部分）设计项目过程，培养学生真正具有既能设定目标与研究路径，又能善用各种工具与资源、提出内容充实的解决方案的综合创造能力。

以课题为主导的工作室教学，也为构建开放式课堂提供了最佳平台。各工作室在把来自产业的创新设计课题植入教学过程时，同步导入由合作企业选派的工程技术专家、市场营销专家、生产管理专家等各类师资，不仅将最鲜活的知识点带入课堂，也让课题组师生在调研、考察生产现场与商品市场的过程中掌握第一手信息，更加清晰地认知设计目标与条件，在各种限定因素下完成符合要求的设计成果，锤炼自身的设计实战能力。

为了更好地展示"课题制"与"工作室制"的教学成果，这套教材在规划定位上提出了三点要求：

1. 创新：教材内容符合教学大纲要求，教学目标明确，具有理念创新、内容创新、方法创新、模式创新的教学特色，教学中的关键点、难点、重点尤其要阐述透彻，并注意教材的实验性与启发性。

2. 品质：定位为国家级精品课程教材，达到名称精准、框架清晰、章节严谨、内容充实、范例经典、作业恰当、注释完整的基本质量要求，并充分体现教学特色，在同类教材中具有较高学术水平与推广价值。

3. 适用：编著过程中总结并升华教学经验，体现由浅入深、由易到难、循序渐进的原则，有科学逻辑的教学步骤与完整过程，课程名称、适用年级、章节层次、案例讲述、作业安排、示范作品、成绩评定等环节必须满足专业

培养目标的要求，所设定的内容、案例规模与学制、学时、学分相匹配，并在深度与广度等方面符合相应培养层次的学生的理解能力和专业水平，可供其他院校的教师使用。

希望经过持续的系统构建与迭代更新，这套教材可在系统性、实验性、迭代性、实用性和学术性等方面形成突出特色，为推动中国高等学校设计教育质量的提升做出贡献。

广州美术学院工业设计学院院长　童慧明 教授
2014 年 1 月

前　言

　　我们到底该如何学习设计？这个问题可能要与它的另一半联系起来，即我们该如何教设计？毕竟"教"是为了"学"，可是问题就在于这个"教"对"学"的误导实在是太大，以至于"学"总是处在一种"迷茫"与"恍惚"之中，这不能不说是设计教育的悲哀。

　　对"教"而言，我们首先应该清楚"设计能否教"，其次是"教什么"的问题。如此说来恐怕会立即招来广泛非议，如果说设计不能教，那么设计教育又是什么？等等，不过我们自己检讨一下也许会同意这种观点。这里所提出的"设计能否教"的问题针对的"教设计"实在是一句不完整的话或者说法，如果说"当然指的是教设计方法"，那么我们可以做一个类似的比喻。如我们教一个人如何做饭，教他先放什么，后放什么等一系列的程序和方法，那么他是否就能够成为厨师呢？答案显然是否定的。由此可以看出，"教设计"教的是"方法"论确有不妥之处。当然"方法"是重要的，也是必须的。没有一定的"方法"就不可能开展设计活动，但它只是设计中"技术性"的工作或者说只是技能。而设计最重要的是创意或者创造性，可是创意或者创造性又如何教呢？毕竟每个人成长的环境不一样、知识结构也不一样、兴趣爱好也不尽相同，即使这些不是问题，我们设计的对象以及委托者、市场等又存在着千差万别，我们总不能拿这一两种方法去应对变化万千的客户或者市场吧。或许有人会认为"创意方法"之类的课程就是为了解决创意或者创造的问题，不过已经很清楚了，它还是"方法"。如前面厨师的例子，试想教你几个如何创造新菜式的方法是否就意味着你就能创造出新的菜式呢？答案当然还是否定的。相反如果让学生明白"菜"怎么做才好吃的

道理或者原理，那么任何"菜"都可以被改善或改良。这就是"一理通，百理明"的道理，设计同理。

　　设计是能教的，但不应只是"方法"，更重要的应该是设计的思维原理、创意或者创造性的原理。"方法"只能用"掌握"来对应其程度的熟练，可以由不会到会，可以由不熟练到非常熟练，但我们不能说掌握了"原理"。"原理"只能靠我们的了解或领悟，了解得越深、领悟得越彻底，自然我们就学会了举一反三，创意或者创造性的大门自然就随之而打开。

目 录

引　论 ／ 1

第一部分　设计思维

第一章　设计思维的基本原理 ／ 10

第二章　设计思维的基本形式 ／ 17

第三章　概念与设计思维的关系 ／ 32

第四章　概念在设计中的符号特征 ／ 40

第五章　概念在设计中的传达特征 ／ 47

第六章　概念与设计的创造性思维 ／ 58

第二部分　设计造型

第一章　形 ／ 70

第二章　形与造型 ／ 90

第三章　形体的加与减 / 106

第四章　形体的扭与曲 / 124

第五章　形体的挤压 / 131

第六章　形态与机能 / 135

第七章　形态与情态 / 138

参考书目 / 145

引 论

设计本来就是一个宽泛的称谓,即使是与造型相关的设计也是如此,如视觉艺术设计、染织艺术设计、服装艺术设计、工业产品设计、交通工具设计、家具设计、建筑设计、环境艺术设计等。虽然它们都属于造型范畴的设计,却有着各自专业的特性和研究内容,从视觉、艺术到材料、工业、制造、工程等不尽相同。因此,我们研究一个如此宽泛的学科,其学术研究的科学性是首先必须解决的问题。德国艺术史学家格罗塞(Ernst Grosse,1862—1927)在他的《艺术的起源》(The Beginning of Art,New York,1897)一书中说:"要断定一种研究是否合乎科学性质,并不取决于它的范围大小,而是根据它的方法来决定的。"[1]设计虽然所指宽泛,但毕竟都属于造型范畴。尽管现代设计理论界更愿意以一种看似更为专业的名称来定义它们,以区分它们在内容和实现手段上的细小差别,但这并不会改变设计以某种思想、理念通过可感知的形式或造型来实现与受众的互动的本质。由此可见,设计是由所谓的"创意(思想或理念)""形式或造型""受众"三元素构成的相互关联和影响的整体,其中任何一个元素的缺失都不能构成设计。因此,我们必须将设计作为一个整体来进行研究,任何割裂行为都会导致我们的研究出现片面性和局限性的结果。我们无法想象不考虑视觉参与对形式或形象的认知和解读而单纯研究形式或形象的科学性,不考虑思维的参与而单纯研究视觉的科学性,不考虑大众认知而单纯研究作为个人知识的设计思想的科学性,反之亦然。

将设计作为一个整体进行研究,需要我们以更为全面的观念对设计中三

[1]〔德〕格罗塞:《艺术的起源》,蔡慕晖译,商务印书馆,1984年,第2页。

元素的共同点和不同点进行科学的对比、分析。在三元素中，"创意"与"受众的认知"在本质上有共同之处，指的都是思想和知识，只不过它们反映在设计的两边，一方面它们存在于设计师之中，另一方面存在于受众之中。设计师的思想是由设计师的知识构建的，代表的是其个人。与此相对应的是受众的思想和知识，当受众作为一个整体存在时，自然代表的就是社会。显然，设计师的个人思想和知识与受众代表的社会思想和知识应该相互平衡，设计师的设计应该能被受众认知，或者说受众的思想和知识中应该具有设计师想要表达的思想和知识，受众只有具备了与设计相关的知识，设计才能达成目的。如：我们可以用扑克牌中的"K""Q"或者"烟斗""女士时尚的帽子"分别作为"男""女"卫生间的标识。尽管有"红男绿女"之说，但如果我们用"红色""绿色"分别作为"男""女"卫生间的标识则极易出错。当然，设计师与受众都有自己的思想和观念，甚至难以断定究竟谁影响了谁，两者是天生的伴侣。设计师为大众而生，大众又为设计师提供了生存空间。这就像我们看球赛一样，球赛水平的高低取决于双方惊心动魄的互动及其技术和战术水平的发挥，球只是中介，作为球赛的一方既要明确己方技术、战术的运用，同时还要关注对方技术、战术的变化。如果对方有变，那么己方就必须进行调整。设计师与受众在设计中扮演的正是这样的一对角色，设计水平的高低取决于设计师与受众的关系，形式或形象只作为两者的中介起着沟通和交流的作用。因此所谓"将设计作为整体进行研究"是指将设计师的思想、思维、观念等与大众的思想、思维、观念等进行比较研究，将形式或形象作为一种连接设计师与大众的中介进行研究。任何脱离大众认知的形式或造型都不是设计，也许称它们为"艺术品"更为恰当。

然而在设计三元素中关于"创意"——设计师的思想（思维或观念）——的研究无疑是最为复杂的课题，这也是人与动物的根本区别所在。对此人类一直在进行不懈的努力，创立了诸如医学、哲学、心理学、人类学、社会学等众多学科，从不同的角度对人类的思想（思维或观念）进行研究和诠释。每一个学科都有其自身的取向和局限，医学注重人的思维在生理机能方面的

工作原理和状态，哲学注重"对思想的思想""对认识的认识"，心理学注重人的心理感受与思维之间的关系，等等。那么从设计的角度研究思想（思维或观念），它与其他学科有何区别，又具备哪些特点呢？

众所周知，人类在社会实践活动中是以概念的方式实现对世界的本质性、普遍性、必然性和规律性的把握，概念既是人类思维的形式，又是人类认识的成果。然而，概念并非一成不变，它在科学的实践活动中不断得到修正，其内涵与外延在形成知识的过程中也存在着实践与认识程度的区别。例如，医生对于"流感"的概念与我们普通人对于"流感"的概念是有所区别的，他除了具有普通人的常识概念外，还具备更多专业的、科学的概念。虽然我们大众对于"流感"的知识比以前丰富，但毕竟还是一个常识性的概念。但对于旧有概念而言，无论它是科学性的还是常识性的，新的科学研究和实践活动的目的之一就是要对其产生影响，这是医学、哲学、心理学、社会学等学科的研究特点，即表现为对旧有概念进行继承、批判，否则便无法建立起新的概念。然而，从设计学科的角度对思想、思维和观念进行研究，与其他学科有着根本的区别。首先，设计的目的不是以探求真理和建立新的科学概念作为唯一己任；其次，设计师除了必须具备科学的概念以及运用科学的概念来进行思维的能力外，他还必须为了受众而具备常识概念，因为受众是普通人，他们对此只具有常识概念。也就是说，设计师必须在科学概念与常识概念两种思维中反复转换，并且在打破旧概念的同时寻找新概念与旧概念之间的平衡点。

可是，常识概念与科学概念之间往往没有明确的分界线，科学概念与常识概念相比也并非程度上的简单延伸。如"椅子"的概念，无论一个人是否是设计师，它都是指人类生活中的坐具。这是使用者依据椅子在日常生活中的具体作用，以及椅子与凳子在表象或形式上有所区别的事实等形成的常识概念，这说明常识概念以表象为中心并受制于表象，同时也可以看出常识概念主要以表象思维的方式把握世界。如果说设计师的思维有别于大众，那也是基于大众思维之上，准确地说是基于日常思维之上的科学思维和哲学思维。设计师在思考"椅子"的时候除了运用常识概念外，更

重要的是从理论上、概念上对"椅子"的结构、材料、人机关系以及不同的文化背景、使用环境等多方面因素进行把握，可见设计师关于"椅子"的概念是由众多纯知识理论组成的复合概念。虽然这种复合概念在初期还比较粗糙，有待于进一步细化，但是，它毕竟不同于常识概念。虽然在某些方面它与常识概念相一致，但是它已经明显不同于常识概念，更具备理性和理论特证，是对常识概念的超越，是一种科学概念。科学概念不断对常识概念作出一定程度的修正和完善，也正因如此，常识概念与科学概念的关系模糊而隐蔽，而这种模糊、隐蔽的关系不利于设计师进行分析和思考。尤其是在常识概念和科学概念之间进行反复转换时，他既要考虑受众以常识概念为依据来认知事物的特点，又必须以科学概念来进行创造。这种思维转换其实就是设计师能力的表现。

值得注意的是设计师运用概念思维时表现出来的知识提取方式的主观性。因为，在划定与设计项目相关范围的同时就自然排除了范围之外的部分。如在设计"椅子"的时候，我们不会认为"首饰"与"椅子"的设计有关，也不会认为"服装"与其相关。而设计的新思路和新突破点可能就在这些被排除的部分之中，虽然我们对设计相关范围的划分是建立在客观依据的基础之上，但归根到底是主观的，取决于我们的个人观念。每个人都有各自的观念，设计师也如此。但是，观念很有可能一开始就将我们引入歧途。

观念与概念不同，观念可以是个人的思想或看法，而概念却是要求反映事物本质属性的思维形式，它要求将可感事物的共同特点抽取出来并加以概括。这也正是设计与艺术的区别所在。艺术可以强调个人的观念与感受，而设计不能，设计必须在众多受众的个人观念中抽取出共同特点，并形成与之相符的整体概念，由此才会得到受众的认可和接受。

设计需要这种迅速而准确地把感性观念转化为科学概念以及反向转化的能力。由此可见，在运用知识方面设计需要科学的思维，而在知识的运用方面设计又渗透了哲学思想。正如恩斯特·马赫（Ernst Mach，1838—1916）在《认识与谬误》（*Erkenntnis Und Irrtum*）一书中所说："每一个哲学家都拥有他

自己的私人科学观,而每一个科学家又拥有他自己的私人哲学。"①

除上述因素之外,设计的另一个重要因素就是"形式或造型"问题。尽管关于"形式或造型"问题的研究已经相当多,但是这些研究几乎都侧重于造型本身,可被视为造型技术方面的研究。至于它与思维、与认识等关系的研究似乎并不多见,仿佛我们对形式的思维与认识是与生俱来的。如果是这样,那么所谓"造型"还有意义吗?我坚信艺术家与设计师不会满足于造型的基本定义,对于他们而言造型就是创造新的形式。既然是新的形象或者形状,我们为什么会认识它们呢?如果是一种新的物质或材料,我们也会这么容易地认识吗?此外,这些被创造出来的形式如何被认定为新的形式呢?"新"与"旧"的区别是什么?仅仅是形式方面的不同吗?总之,对于"形式或造型"与思维的关系的研究不仅是为了揭示设计师的思想和思维问题,更是为了阐述"人"的认识规律及思维原理。只有明确这些问题,设计师创造出来的形式才能成为其与受众有效沟通的桥梁和中介。

为什么说是"形式或造型"而非单一的造型呢?形式指对象的形状和结构,造型指被创造出来的对象的形状或形象。两者似乎是同一个意思,但形式还包含着另一属性,即作品的组织方式和表现手段。然而,"形式与造型"的问题在设计中特别是在设计教育中一直混为一谈,或者直接被造型所替代,我们设置了大量关于造型方面的课程训练,仿佛设计就是解决造型的问题,殊不知形式与造型不仅存在概念上的区别,而且还存在逻辑关系上的差异和辩证关系。如设计一则广告,我们首先应该确定广告的表现形式,即采用影视广告还是报纸广告,采用纯文字形式还是纯图片形式,或者文字加图片的综合形式等等,只有确定了这样一些形式之后才能产生在这一形式要求下的形象创造,也就是我们所说的造型活动。因此,我们不能说这种形式的选择或形式的创造不是设计的内容和范畴,否则我们就不会有今天的影视广告,也不会有网络广告及互动广告等新形式,没有这些新形式就不可能有

① 〔奥〕恩斯特·马赫:《认识与谬误》,李醒民译,华夏出版社,2000年,第10页。

这些新形式下的新形象。创造或发现一种形式远比单纯的造型更为重要，因为它比单纯的造型更为宏观。试想如果没有开放性办公形式就不会有开放性办公家具；没有"卡拉OK"自娱自乐的形式就不会有相关产品的出现；没有网络的形式就不会有与网络相关的周边产品；没有各种社交活动的形式就不会有各种不同场合的礼服等等。当然，我们并非要讨论哲学上的"形式决定内容"还是"内容决定形式"的问题，而是想通过关注人的生活方式与行为以及社会与技术的进步来创造和发现新形式，从而为设计带来更广阔的新空间。我们也并非否认在形式的要求下对物体进行造型的重要性，它是设计的重要因素之一，在设计过程中起着传达、沟通和交流的中介作用。是形式起着主要作用还是造型起着主要作用，又或者是两者互为作用以及它们是如何起作用等问题，无疑会对设计思想的表达产生直接影响，特别是关于人的情感表达，即使是功能性非常强的设计对象，也无不从形式或形象上渗透和表达着对人的某种关爱。而使用抽象的形式或造型来表达某一具体的内容、含义和感受，需要设计师在形式与形式、造型与造型、形式与造型之间进行艰难的权衡和把握，从而找到一种最为恰当的表达方式。这里说的抽象是相对于人细腻明确的情感与丰富具体的感受而言，即使我们使用的形式或造型是某一具象的对象，对于要表达的具体情感和感受而言，它毕竟还是抽象的。如前述卫生间标识的例子，即使我们使用的是文字或者类似扑克牌中的"K"和"Q"等这类具象的符号或图形来表示男、女卫生间之别，但相对于个人不同的文化背景以及不同的心境等具体感受来说，无疑还是太抽象了。在这个例子中，文字虽然能准确地表达其内容，但与图形相比显得枯燥、乏味，而图形则更能体现文字所不具有的含义。"K"和"Q"分别是英语中的King和Queen，它不仅显示出男女之别，更显示了对使用者的尊敬。通过这个例子我们可以发现，图形的形式还必须由具体的造型来完成，如King和Queen的造型、"烟斗"及"女士时尚的帽子"的造型等。因此，我们不能离开形式谈造型，也不能离开造型谈形式。

值得庆幸的是关于这些问题已经有不少研究可以让我们坐享其成。然而，

在设计的学习和教学中,"三大构成"(平面构成、色彩构成、立体构成)这类技术性的内容被当作主要的学习内容。而"三大构成"在教学中缺乏系统性和关联性,如平面形态与空间形态之间的关系并不是绝对的,三维空间的设计通常需要借助二维的表现形式和手段。通俗地讲,做一个三维空间的设计,造型上是否美观是在它的平面上进行调整和得到反映的。况且,二维形态中存在着无数潜在的三维空间形态,关键是从视觉上怎么看。也就是说反映在我们视觉上的二维形态与思维上的三维形态存在一种创造性的转换关系,设计的创造活动就是思维在二维与三维之间不断进行转换的结果。如果缺乏关联性和延续性,所有的基础知识及结构只能是零零散散的个体。

不错,从视觉的角度看,所有的设计几乎都是由"点""线""面"构成,它们作为设计的基础要点,自然就是设计学习的主要内容。但"点""线""面"的构成并不等于一个有创意的造型,更不等于设计。它揭示的只是组成造型的元素、元素与元素的关系及其与视觉的关系。一个有创意的造型或者设计一定是经过了我们对内容与形式、形式与造型等诸多因素的完整想象和组织,包含着对目的的理解、内容的表达和接受对象即受众所起的作用,并反过来影响目的。从这里可以看出"构成"只能解决"怎么造型"的问题,而"造一个什么样的型"并不是"构成"所能完成的使命。正因为"构成"所研究的对象是形体或形态对视觉、心理的纯粹反映,所以,一方面它真正开创了将形体或形态对视觉、心理等的作用、关系作为研究对象及目的的纯粹科学,并探究它们之间的规律性;另一方面,由于它明确的研究目的和内容造成了在关注其规律性的同时,牺牲了或者忽视了它自身与设计的关系。因此"构成"作为设计中的一个重要部分,在与设计的关系上势必存在着一个有待研究的真空部分。

综观设计包含的内容、研究现状以及问题,如果想全面、系统地揭示设计的真谛,唯有站在一个超越设计本身的高度,从人思维的本质、思维的形式及思维的方法等诸方面开始,从人与人、人与物的关系开始,从造物活动、我们为什么要造物及如何造物开始,展开持久深入的研究。

「第一部分」
part 1

设计思维

第一章 设计思维的基本原理

1. 案例

道路交通护栏或隔离栏是我们最常见的城市公共安全设施,城市里几乎所有主道都安装了这种护栏。其主要作用是分隔车辆与车辆、车辆与行人,使他们按规定道路通行,起防护作用,保障交通安全。

这种道路交通护栏或隔离栏主要由两部分所组成,底座及方钢,虽然不同地方的交通护栏或隔离栏在具体形式、结构和材料上存在着一定的差异,

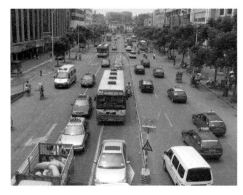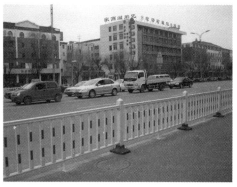

图 1-1-1

但大体上基本一致。其安装方法是先用风镐在地面钻孔，孔的位置必须与底座螺孔的位置相符，然后再将底座用螺栓锚固定在地面上，最后将护栏部分与底座连接起来，护栏与护栏之间通过螺栓连接。为了加强视觉上的警示效果和满足防锈需求，护栏表面通常用红、白油漆或者喷塑进行处理，两色相间达到醒目效果，有的甚至加装了反光牌。

然而，城市道路中南来北往的车辆川流不息，难免带来尘土，特别是雨后飞溅在护栏上的泥浆，削弱了原有色彩的视觉警示效果，容易造成驾驶员的误判。因此，护栏的清洗就成为不可缺少的日常维护工作。

最初护栏清洗工作靠人工来完成，但后来城市道路护栏数量庞大，要想由人工来完成全部清洗工作几乎是天方夜谭，所以，很多城市经常由政府机构发动和组织志愿者清洗道路交通护栏，于是就出现了"十万志愿者清洗道路交通护栏"的壮观场面。

可是依靠志愿者清洗并非长久之计，特别是在冬天、雨天等恶劣气候条件下，且不说工作效率和劳动强度，大量人员清洗护栏不但阻碍交通，而且存在交通事故的隐患。为了解决道路交通护栏清洗的难题，研制和开发道路交通护栏的清洗工具刻不容缓。于是，交通护栏清洗车应运而生。这种道路交通护栏清洗车能在行进中清洗护栏，每小时可清洗 3-6 千米护栏，一天工作 8 小时，相当于 1000 名工人清洗的工作量，其造价四十多万元。

护栏清洗的问题虽然得到了解决，可是交通意外并不以人们的意志为转移。护栏或隔离栏处于道路中间，加之护栏本身的形式、材料及结构的原

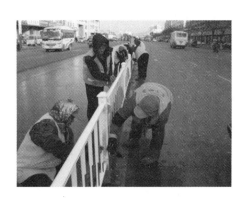
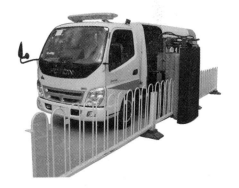

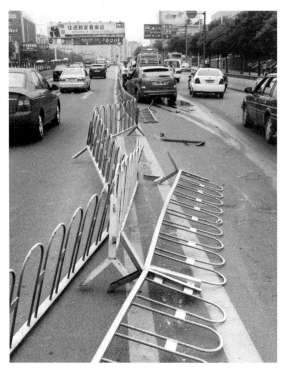

因,在发生交通意外时护栏会被撞得七零八落,飞向四周。

可以想象,当驾驶员正在道路上行进时,突然看到迎面飞来的金属构件,其本能反映是采取紧急避让措施,这样就可能产生两种结果:其一是避让不及,让金属构件击中;其二是在避让时来不及看清路况,从而导致另一起交通事故。另外,如果被撞坏的护栏或隔离栏得不到及时修复和更换,极易造成交通堵塞,甚至会导致更多交通事故发生,尤其是在夜间或者是气候条件差的情况下。

2. 分析

(1) 对象分析

道路交通护栏或隔离栏作为交通安全的公共设施是社会发展过程中的伴随性产物。随着社会经济的飞速发展,城市规模与城市人口也急速膨胀,导致了城市道路交通问题,城市管理与人们公共意识之间的矛盾,城市公共资源与人们需求之间的矛盾等等。由于人们的文化修养等素质参差不齐,特别是自觉遵守公共交通法规的意识和安全意识相对薄弱,急需发展一种规范公共交通的硬件设施形式迫使人们规范其个人行为,使其符合城市发展的速度和要求。

既然道路交通护栏或隔离栏作为公共安全设施而存在,那么就应该具备公共设施的特点和条件,即它必须安全、耐用、易安装、易维护、易清洁等。

而我们现在使用的道路交通护栏或隔离栏，首先，从安全的角度来看，发生交通意外时会带来更多隐患。其次，从耐用的角度来看，任何碰撞都会将其毁坏。再次，从安装和维护的角度来看，它必须使用风镐，而要用风镐就必须使用发电机或发电车开凿现有路面，必须围岛作业，而围岛作业又一定会影响交通。此外，从清洁的角度来看，它需要开发专门的清洁车辆。很明显，我们现在所使用的道路交通护栏或隔离栏在安全、安装、维护、清洁等各方面不仅不符合公共设施的要求，自身还存在着极大的安全隐患。

　　除此之外，公共设施的成本是设计必需考虑的另一个重要因素，对此不应只是孤立地计算造价，而应该辩证看待。现在的道路交通护栏或隔离栏看似成本低廉，但在发生交通意外时容易损毁，重新安装或维修的效率过低，为了日常清洗还需要研发、购置清洗车，驾驶清洗车也需要一定的人力、财力来维护、保障。同时，还应该考虑因其缺陷导致的交通事故所带来的直接和间接损失，只有这样才能保证我们设计的效费比因素客观、全面。

(2) 问题分析

　　道路交通护栏或隔离栏是为了防止"不按规定的路标线行车""强行越过道路中线""随意掉头""行人随意穿越道路"等行为而设立的公共交通安全设施。对它的诞生与普及问题我们暂且不探究。但作为公共安全设施我们不能不思索它在设计与设计思维方面反映出来的问题——不易安装、不易维护、不易清洁、不安全（在发生交通意外时还有可能带来新的交通意外）等，而我们却只关注它的清洗问题，难道在安装、维护时的围岛占道作业影响交通不是问题吗？难道在交通意外发生时飞向四周的构件不是问题吗？如果这些都是问题，那么当初研发护栏清洗车时我们又作何考虑了？面对这样一个不安全的公共安全设施，我们有过设计与创新的机会，是应该重新考虑更合理的方式或者更合理的道路交通护栏设计还是只解决它的清洗问题？显然我们选择了后者，而选择后者只能说明两个问题：第一，我们对事物的认识还不够充分，容易受事物表面现象的影响。所以我们需要提高我们的认识水平，

提高我们的设计思维能力和分析能力。第二，我们只看到了护栏清洗这一个问题，说明我们思想意识麻木和僵化，"设计必须以人为本"在此只不过是一句空话。因为在我们的潜意识里，"占道、围岛"是正常和必须的事情，甚至影响了交通也是无可厚非的，至于交通意外，那都是驾驶人员的错误，这种思想和意识无疑玷污了设计的灵魂，我们作为设计师必须时刻保持着对问题的清醒认识。

3. 设计思维的基本原理

设计思维围绕设计对象展开，对象既是我们认识的结果，同时又是我们设计思维的出发点，这就是设计思维最基本的核心原理。

它揭示了下列几个问题。首先，设计思维与设计对象之间最重要的特点是"围绕"。"围绕"不只是思维与对象之间相互作用的表述词，关键是它反映了对象对思维的约束关系，这种约束关系以"范围"的形式来体现，即"围绕"必须有"范围"。范围越大说明设计对象对设计思维的约束越小，范围越小说明设计对象对设计思维的约束越大。以上述道路交通安全护栏为例，如果我们认定我们设计的对象是一种栏杆，那么就等于排除了其他，也就是说我们的设计范围限定在栏杆的范围之内，而实际上能起到隔离作用的不只有栏杆。

其次，设计对象对设计思维的引导性和约束性来自我们对对象及其内容的认识。我们无法想象没有对象的设计，也无法想象没有内容的思维。或者我们应该换一种表述方式来说明这个问题，即我们无法想象没有内容的对象，也无法想象没有对象的内容。它们的这种依存关系正好说明了对象之所以被称之为对象是因为其内容，而内容之所以能存在是因为有了它的对象。对象可以被理解为内容的代名词或符号，它是对内容的高度概括，而内容则是区分这一对象与另一对象的具体依据，它不仅反映了对象的普遍性的分类关系，而且还反映了对象的特殊性。例如：椅子和凳子同属坐具，但椅子是一种带

有靠背或扶手的坐具，凳子则没有靠背和扶手。那么椅子就是带有靠背或扶手的坐具的代名词或符号，带有靠背或扶手的坐具就是椅子的内容，并且以此作为与凳子的区别之处。因此，我们将带有靠背或扶手的坐具称之为椅子，将没有靠背和扶手的坐具称之为凳子，就是我们对对象认识的结果。即使椅子或凳子存在这个椅子或这个凳子的情况，我们依然能根据它的具体内容加以区别。

再者，我们生活中不仅存在着千千万万种不同形式的椅子和凳子，而且存在着千千万万我们能直接感知或不能直接感知的纯抽象对象，如果我们将认识的每一个对象都作为一个单独的个体，那么我们认识的这些单独个体无疑将摧毁我们的大脑。因此，我们需要一种能反映事物本质特征及其关联性特征的思想，将我们认识的结果进行分类，并且以相同的经验来指导、处理和扩展未知的东西，这就是概念。概念将我们认识的结果分门别类地储藏在我们的知识库中，并以其关联性特点帮助我们在需要的时候迅速有效地运用逻辑、推理、联想等方式进行思维。这样一种认识结果表现为概念的形式，如上述椅子或凳子。虽然有了一定的概念，但对于设计和设计的思维而言，这只是一个初步认识的常识概念，它还不足以构成设计创造所需的所有内容和知识。因为设计的创造要求和我们对对象的认识不同，相信没有人是通过椅子的材料、力学关系、人机关系以及它在生活中反映的心理关系等来认识椅子，正常的认识只需要对象符合"带靠背或扶手的坐具"这个条件即可。所以这种认识结果只能作为设计和设计思维的出发点。

设计思维的这一基本原理看似简单，但实际应用起来并非易事，特别是在对设计对象的理解和归纳的问题上，一些看似明白无误的对象却隐藏着非常复杂的相互关系和属性关系，很多设计错误正是从这里产生的。如上述道路交通安全护栏或隔离栏的设计，表面上是设计一种栏杆，实际上要设计的是一种隔离和防护的方式。如果我们只从栏杆的角度考虑问题，那就证明我们对设计的真正对象并不清楚。我们应该明白能起到隔离和防护作用的不只是栏杆，还有很多其他的方式。因此，正确的设计思路应该是先找出能起到

隔离和防护作用的各种方式，而不是各种不同形式的栏杆，然后再对它们进行比较，看何种方式最能满足隔离和防护的要求，最重要的是它必须同时符合公共安全设施的所有要求。同理可推，如设计办公椅其实要设计的是一种坐姿，或者说是为一种坐姿而设计，只有当一种坐姿被证明是科学的，为这种坐姿而设计的坐具才是科学的，如果仅仅符合某些人体机能，这样的设计可能与我们的初衷背道而驰；又如设计礼服其实是设计一种角色，或者说是为创造一种角色而设计；设计客厅其实是设计一种家庭生活态度及行为方式，或者说是为一种家庭生活态度及行为方式而设计，等等。这种区分并非玩文字游戏，在设计时也更具有挑战性和开创性，它不仅需要我们更为理性地对现有概念进行批判，还需要科学实验作基础。

总之，真正的设计对象往往潜伏在其表象之下并且有别于它的目的。

第二章 设计思维的基本形式

1. 案例

这里是一个室内设计的案例,尽管项目规模不大,但先后有 5 家专业室内设计公司为此设计方案,没有一家公司被选中,其中包括国外的专业公司。原始建筑平面如图 1-2-1 所示。

而最终中标者靠一张平面布置图就得到了认可。列举这个案例主要是为了说明设计与思维的问题。

从图中可以看出这座私人别墅空间划分的大致情况,对于中国人来说,这样琐碎的空间无论如何也难以接受,毕竟能买得起这种住宅的人不会允许连一个像样的客厅都没有。也许有人会认为拆通 A、B 两个空间的间隔墙不就获得了一个较为理想的大空间吗?然而问题不在这里,而是在 A、B 两个空间的间隔墙中有一道高 1.7 米的大梁(如图 1-2-2 所示的阴影部分)。

如果我们选择 B 空间作为客厅,势必要经过很多其他空间,这样会影响家庭其他空间的私密性,并且 L 形空间会影响空间利用以及视觉关系。当然除了客厅,还有其他各种问题,我们不做详细讨论,因为我们的重点不是室

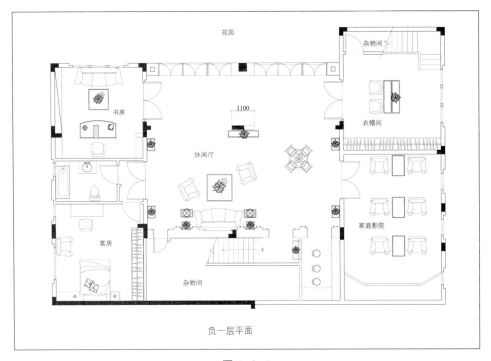

图 1-2-1

图 1-2-2

内设计的技术问题,而是设计与思维的关系问题。

大部分人可能会将注意力集中于建筑本身这一设计对象,这一点当然值得肯定,但设计不是一个没有生命情感的单纯的空间组合游戏,更不是一条只讲究功能和效率的组装生产线,它需要考虑的是人,确切地说,是这一家人,他们在过去的生活中形成了自己独特的生活习惯和方式,有着自己独特的价值观和审美观。因此,对于设计师而言,首先要考虑的并不是如何调整具体的空间关系,而是如何

让新的空间延续他们已有的生活习惯和价值观。尽管这是一种较为抽象的思维活动，甚至是一种感觉，但我们必须将这种感觉转换成设计概念，进而指导设计实践。

或许有人会关注到建筑与人的关系，即生活在建筑中的主人与建筑的关系，考虑家庭成员的构成、年龄、爱好等等，这些同样值得肯定，但普通人和设计师既有相同之处，也有不同之处。相同之处是他们都要从日常思维的角度出发，例如在他们的大脑中都有一个可作为客厅的最佳位置，那就是将A、B两个空间融为一体。这一点上他们不需要太多的专业知识就能达成共识，正因如此，客厅的这个最佳位置便潜移默化地成为了一种概念，一种先入为主的东西。所谓"理想的方案"不就是符合大脑中已有的东西吗？之所以被称之为"理想"，实际源于一种"度"，越接近大脑中的概念，自然就越理想。不同之处在于设计师除了需要日常的思维能力，还必须具有科学的思维能力，即运用专业的技术知识使设计尽量满足大脑中的概念。如对于本案客厅的最佳位置，设计师和业主有着一致的概念，关键是设计师能否运用科学的专业知识解决位于A、B空间中的横梁问题，否则只能考虑其他替代方案，而替代方案很难与先入为主的东西抗争，除非它能给人一种耳目一新的感觉，要做到这一点并不容易，因为耳目一新的实质就是打破常规。所谓"常规"就是人们的日常思维，具有普遍性和共同性，打破常规就是打破这些具有共性的东西。这对于设计师或者业主都是一个挑战。图1-2-3中获得认可的方案是在现有横梁的上方制作一条新梁，再拆除旧梁，这样就获得了一个净空4米的大空间。

设计作为一门职业，或者行业，有着双重性，一是其商业性，二是其专业技术性。设计思维首先要考虑其商业性问题，其次才是专业技术性问题。这两者既相辅相成，又相互辩证。没有了商业性，设计这个职业将不复存在；没有专业技术性，也就没有了它的商业性。设计的难点也正在于此，我们很难说清楚设计是从商业的角度出发，还是从专业技术的角度出发。我想大部分人可能并不赞同这种说法，原因很简单，因为商业性问题是不言而喻且贯穿始末的，

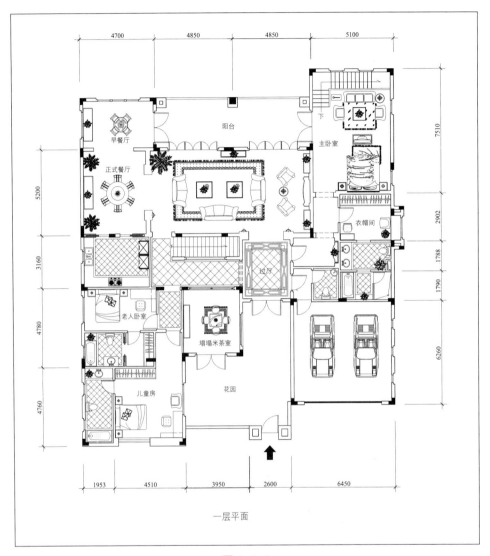

图 1-2-3

而专业技术性是其商业性的必要保障,只有具备专业技术性才可能获得商业性,它们原本就是同一个问题,设计始于这两者中哪一方有区别吗?对于这个问题我想有必要做一些探讨,以便我们在设计之初能迅速、准确地抓住问题的本质与核心,保证设计更大的成功率。

例如上述案例,无论我们是从商业角度还是从技术角度出发,实际摆在

我们面前的有三个问题，即业主的真实想法和要求、建筑环境和条件、项目的整体情况（是否有相关的设计人员或者机构介入，介入程度如何等）。其中业主的想法及要求是定性的，这一点我们可以通过与业主沟通来获得，建筑环境和条件也是定性的，只有项目的整体情况是需要我们自己掌握信息来作出评估。显然，在本案中无论我们是从商业的角度出发还是从技术的角度出发，都不存在任何矛盾，解决了它的"技术性问题"自然也就解决了它的"商业性问题"。不过在此我还是想强调它们的区别，以及它们对设计产生的影响。

我们曾经说过设计不是一门追求真理的学科，业主的思想、要求也不是评判设计好坏的标准。但是任何一个具体的设计对象，都应该存在最为科学的设计方案，如上述案例中如何在一个有限的空间内求得最大化空间、最合理布局，这些是可以科学计算的。业主的想法与要求虽不是评价设计好坏的理论标准，但设计能否被业主采纳却又是衡量设计好坏的实践标准。如果我们的设计不被采纳，又谈何设计的科学性和商业性？因此在面对一个具体的设计对象时，我们不能片面地强调它的科学性，如上述案例即使存在着最为科学、最为合理的布局，也是要在符合业主固有的生活习惯和爱好的基础上讲求其科学性，因为设计并不只是为了追求纯粹的空间组合与效率。

2. 分析

(1) 对象分析

我们的对象无疑是空间、使用功能及形式。不过对于空间、形式、功能的探讨和研究既可以说太多，也可以说太少。说它太多是因为空间构成的问题总是和形式及风格联系在一起，于是，人们便大谈空间构成与空间形式的奥妙，最后都在风格处获得"成功"。在论及空间划分的问题时又常与功能联系在一起，于是，人机、人性、需求等成为好设计的标志，最后它们同样以"设计以人为本"而获得"成功"。在论及使用功能的问题时却又以社会性、

概念性的东西作为标准。如此，设计就被打上了空间、功能及形式完美结合的标签，似乎所有的问题都得到了圆满解决。说它太少是因为空间、功能及形式从来都不是孤立存在的，空间因用户的需求而存在，形式因空间及用户的选择而存在，它们之间的依存关系不能简单以"功能决定形式"来概括。用户的这种需求与选择除了具有社会性与概念性外，更多地还是源自用户的实际状况。因此，对于设计的社会性、概念性与个别性、特殊性、具体性以及设计师的角色等问题，我们还研究得太少，用户和设计师都并未明确这些问题，这些问题的解决会使他们之间的沟通更为顺畅。

普通用户并不了解设计的原理和方法，就如同患者看医生一样，患者只能说出较为明显的症状，更多隐性问题可能他们自己也无法说清，甚至提出的有些要求与他们的真正需求存在极大的矛盾。这种矛盾除了可能导致用户将来的生活方式和生活习惯被改变外，还可能影响用户与设计师之间的关系。这是由于对形式、风格的选择其实就是对生活方式和生活态度的选择，用户可能只是在某本杂志或者某个地方看到了一个他十分喜欢的设计或环境，却可能成为日后主导他选择的潜在因素，但他没有考虑自己的实际生活习惯，就像根据时装模特来决定衣着风格，看到模特身上漂亮的效果时却忘了自己的实际身材。形式、风格不是附着在空间上的表面花饰，它对建筑空间和建筑条件有着自身的要求，也有着内在的深刻含义，制约着生活于其中的人，一旦选择了某种形式或风格，就表示我们愿意接受这样的生活方式。只有这样，我们选择的形式或风格才具有意义；只有这样，我们选择的形式或风格才能最大地为我们的生活所需提供方便。对于这一点不仅用户要明白，设计师更应该明白。

设计师对于形式和风格的理解不应该只停留在理论教科书中所谓典型的表面特点和特征上，它们只不过是某个历史时期的形式或者样式的代名词或符号。设计某种风格更不是对其中某些元素或者符号的简单摘取和运用，而是将它们理解成一种文化，一种在形式与内容的结合下产生的生活现象，并让这种生活现象在形式和风格中得到升华。问题是现如今我们所说的形式或

者风格往往指的是单纯的空间构造形式和特点，似乎与人的行为没有任何关系。在谈形式或者风格时，我们会喋喋不休地大谈某建筑形式、构造特点、空间结构以及装饰纹样等，而忘却了生活在其中的人，忘却了在这种形式或者风格下形成的人与环境、人与人的关系，这说明我们对形式与风格的理解存在极大的缺陷。这种认识上的失误导致了形式与内容的矛盾，否则就不会出现大片的四合院遭到拆除，为展示曾经的生活方式而仅存几处"样板"的事件，也不会出现将岭南的西关大屋拆除，只留下几处供人参观的事件。其实建筑形式及风格与人是一种不可割裂的关系，人只有在一定的环境下才会形成一定的生活模式，这种生活模式的社会化便形成一种特殊的生活文化。显然，几间四合院形成不了它的社会文化，几间西关大屋也形成不了岭南别样的生活文化。因此，形式与风格应该是包含着生活方式的活生生的东西，如果不考虑人在其中的生活、行为以及相互的影响，任何风格都不可能成立，也没有存在的意义。要做到形式与内容的和谐与统一，需要我们的设计师展开想象，如同导演想象电影中的场景及活动于场景中的人物、发生在场景中的故事。

　　同样，对于人性化设计的理解也不应该只停留在满足人体的基本尺寸和行为方式的基本数据上，还应该考虑如何在情感上引起人的共鸣，这才是人性化设计的真谛。如考虑如何在新设计的环境中唤起用户对过去经历的回忆，尽管这种回忆可能包含辛酸或者痛苦，但眼前的新环境其实就是对过去努力和付出的最大赞许和肯定。设计师要做到这一点就必须很好地与用户交流、了解，并根据所获得的资料、信息设想对方的生活。

　　由此我们可以看出，与其说要解决的是空间、形式与功能的问题，还不如说是解决空间、形式和功能之间的关系问题，是解决隐藏于这些问题之下的"用户的需求、选择以及用户对设计的理解"与"设计师对用户的需求、选择以及设计师对设计的理解"的问题。

（2）问题分析

在对象分析中我们分析了空间、形式和使用功能等相关问题，在主观上有了这样一个概念，即设计不是单纯的空间、形式和风格问题，而是伴随着空间、形式和使用功能所产生的诸多与人相关的问题。只有明白了这些问题，我们的设计思维才会有序，我们的设计才不会本末倒置。

当然，并非空间、形式和使用功能本身不是问题，也不是说解决这些问题不需要技巧，只是实际情况并没有想象中的简单明了。首先，显而易见的空间问题受制于建筑条件及用户的使用要求。然而，设计师不能说完全没有自己先入为主的观念，这种基于社会性的观念或者概念，在处理个案时往往起着决定性的作用。也就是说在处理这类问题时设计师往往是非常主观的，尽管用户提出了很多详细的要求。其次，对于使用空间面积最大化的问题，我们可以通过现代化的设备与技术来确定及获取，这不是问题的关键。问题的关键是空间与形式、功能的关系问题，这看似是两个问题，作为两个孤立的问题来探讨，就回到了"形式决定功能"还是"功能决定形式"的古老问题。一方面任何空间都以某种形式而存在，另一方面我们所说的功能又是基于一种共同的、普遍性的、概念性的功能。而对于具体的使用个体而言，个人的、传统的、习惯的、地域文化差异的等各种不同因素，往往会被这些共同的、普遍性的、概念性的东西替代。设计师只是站在一种社会性的、概念性的角度来理解功能，并以此作为设计的指导基础，但绝不应该是教条的方式。"设计以人为本"中的"人"除了指的是大众之外，还包括每一个个体。也就是说设计师既要以社会的、普遍性的概念作为基础，又要具备理解个性的能力。要做到这一点，设计师就需要具备相当的生活经验。这就像演员的表演一样，演员如果要演活某个角色，除了需要自身具备一定的专业知识和技巧之外，更主要的是深入角色的内心世界，这样才能使角色栩栩如生。设计也是如此，它不仅需要一定的专业知识和技巧，同样需要进入业主的内心世界，根据他们的性格特点、兴趣爱好、社会地位及其文化素养等等，推断生活中可能出现的各种情况，想象他们在你设计的空间中呈现的各种生活状态。只有这样才能体现"设计以人为本"的真正含

义，也只有这样才能实现设计的意义。

因此，从这里我们可以看出空间、使用功能以及形式的问题，既是实际问题，同时又是表面问题。

3. 设计思维的基本形式

我们知道人类思维的基本形式是概念，设计师也不例外，所以人们在进行思维的时候对事物认识的结果具有某种一致性，但在思维的过程中如何利用这种认识的结果，设计师与普通人存在较大差异，这种差异无疑使设计思维具有独特的形式。我们从以下几个方面来进行具体分析。

第一，普通人在思考某一概念的时候是直接取其结果性的定义，即认识的结果。而设计师在思考某一概念时往往是对认识的结果进行过程重现。如"浪漫"指的是"富有诗意，充满幻想"，这是人们对浪漫所形成的概念和给予的定义，普通大众在使用这个词的时候所表达的是人们认识的结果。然而，设计师则常常需要将认识它的过程展现或者重现出来，即如何才能浪漫。这就需要设计师具有相当丰富的经历和想象力，因为从具体形式的体现上来说，"浪漫"不是一种标准或唯一的形式，每个人对于"浪漫"的形式都有不一样的理解，具体的感受也不一样。虽然如此，但对于它的认识结果以及形成的普遍概念却基本一致。所以设计师对浪漫的展现极其复杂和困难。一方面需要像文学作品那样有一个对浪漫的铺垫和过渡，或如同电影一样需要一个剧情的发展过程。这一点在具体的室内设计中体现为空间的安排和过渡，当然，它还必须结合具体的现实条件。另一方面又不像文学作品，设计是视觉的、直观的，所有感受都直接来源于环境，没有解说或者描述；也不像电影艺术，虽然电影艺术也是通过环境、道具（陈设、用品等）表达一定的氛围和情感，但室内设计没有镜头，没有特写，没有故事情节的收放，也没有与之相匹配的音乐。此外，电影的故事情节是已定的，而生活中的每一个人都有自己不同的故事，这就要求设计能适合每一个人的故事，并在此前提下表达出一定的情感。

第二，概念又分为抽象概念和具象概念。对于普通大众来说，这两种概念不存在混淆的时候，它们都已经有了明确的区别和定义。而设计师在思考的时候却经常要考虑如何才能将抽象的概念进行具象的表达，或将具象的概念进行抽象的表达。如："情感""高贵""华丽""庄重""休闲""人性"等这类抽象的概念，都需要以具体的形式和形态来表达或体现。

第三，任何一个概念都存在认识程度上的差异，如"高贵"与"华丽"都是抽象的概念，从纯概念定义或者文字理解上来说几乎不会出现任何问题，因为它涉及的只是我们个人内心深处的具体感受，以及我们的生活范围和经历。但如果要以具体的形式或者形象来准确表达"高贵"与"华丽"，不仅要求设计师对形式或者形象具有深刻的理解和把握能力，同时还要求包含个人因素，包括个人的认识深度、生活阅历等，否则就会使一些人产生不同的看法、不同的体会、不同的感受，甚至完全看不懂，这是因为我们每个人对"高贵"与"华丽"的具体形式或形象都有着不同的认识和看法。生活中并不存在绝对"高贵""华丽"的对象、形式或者形象，具体的对象与"高贵""华丽"也并无直接的关系，更不能划等号，它需要时间、地点、环境、可比对象等作为条件，也就是说如果设计的对象、形式或形象不够"高贵"，不够"华丽"，实际上是与之相应的可比对象、可比条件同它之间的关系问题，而并非设计对象本身的问题。

另外，就概念而言，"高贵"不等于"华丽"，"高贵"也不一定需要"华丽"，当然"高贵"也不一定不"华丽"，同样"华丽"也不等于"高贵"等诸如此类，但我们最后之所以会认为某一对象"高贵"或者"华丽"，实则是集简单概念（或单一概念）而成的集合概念（或复合概念）。

图 1-2-4 平面布置图

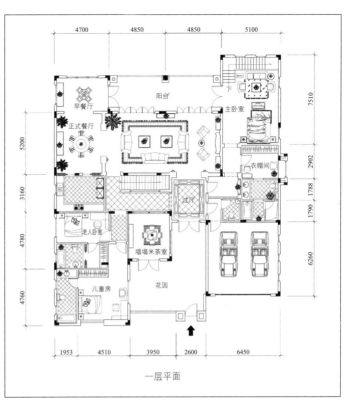

一层平面

负一层平面

图 1-2-5 主客厅效果图

图 1-2-6 主客厅完成后的实际效果

图 1-2-7 主客厅实际效果一角

图 1-2-8 楼梯间实际效果

图 1-2-9 茶室实际效果

图 1-2-10 餐厅、早餐厅实际效果

图 1-2-11 负一层休闲厅效果图

图 1-2-12 负一层休闲厅一角

图 1-2-13　主卧室实际效果

图 1-2-14　书房实际效果

第三章 概念与设计思维的关系

1. 案例

相信大家都非常熟悉 MP3 播放器，即使你没有用过，也会对其有一定概念，它几乎成为一个时代的时尚标记，甚至成为了一种文化的标记。在街上、在地铁里、在机场、在公交车上等，随处可见一些戴着耳机，表现出闲情逸致、安然自得摸样的人，不用问，他们一定携带着 MP3 播放器。

MP3 播放器的优点众所周知，它不仅可以让我们随时随地聆听到美妙的音乐，同时还具有储存功能。不过长时间戴着耳机不会太舒服，所以当我们在家或者在自己的小天地时，如果有一个精致可爱的小音箱播放 MP3 播放器里的音乐，那这个产品则显得更加完美。由此，这类小音箱便成为了一种需求。

图 1-3-1 中两款 MP3 迷你音箱的设计，其设计概念来源于发动机和魔方。那么其设计概念为什么是发动机和魔方而不是其他？这主要是因为现代个人小型电子产品强调新潮、时尚和个性化，以及所针对的用户是中学生、大学生以及年轻人。选择发动机是源于他们对车的热爱，选择魔方是因为它

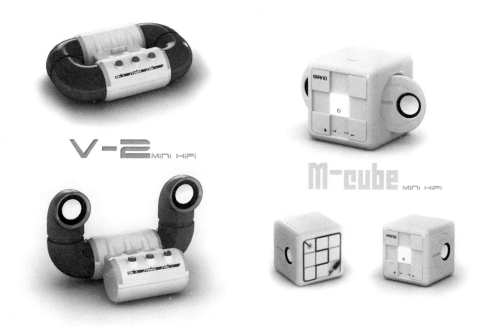

图 1-3-1

曾经影响过一代人,这些设计元素能让产品具有亲切感。当然,我们也并不排除中老年人的使用,只是我们必须承认,没有哪种产品能满足所有人的爱好与需求。

2. 分析

(1) 对象分析

当开始进行设计的时候,我们首先要考虑的问题是什么呢?是市场、价格、消费对象还是功能与形式?或许你认为这些因素都需要考虑,不错,它们确实都需要考虑,但这样便无法将设计的方向集中于一点,考虑的结果也并不等于设计的创意。因此,首先要考虑的是能从整体上控制和指导设计的东西。那么这个东西是什么呢?它就是概念。我们首先要考虑的是建立在 MP3 播放器概念的基础上、融入了新内容的新概念。具体来说,我们需要在两个方面进行充分考虑:其一是对 MP3 播放器整体概念的把握,其二是我们

将融入什么样的新内容。第二个问题建立在第一个问题的基础之上。

为了说明这个问题，我们现在不妨回顾一下对 MP3 播放器的认识。只要对用户稍作观察便可发现他们就是人们常说的"时尚达人"，年轻、具有活力、追求时尚，并且都热衷于电脑、网络等，他们标榜懂生活、有品位。那么这里的"年轻、活力、时尚，热衷于电脑、网络，懂生活、有品位"是什么呢？它们无疑都是一些概念，或者应该反过来看待，这些概念与其说是对MP3 播放器用户的描述，还不如说是集合成了一个关于 MP3 播放器用户的整体概念。既然我们能够对 MP3 播放器的用户进行这样的描述，说明我们对于用户已经有了一个总的印象或者总的认识，但是我们不应该将这种印象或者认识简单理解成是对用户、消费者进行分析的结果，而应该理解成用户与MP3 播放器之间的一种情感、一种生活态度。我们可以想象他们在使用产品时的心情，特别是当这样一种情感、态度演变成了一种社会时尚潮流和文化时，它就已经脱离狭义的用户、消费者的概念了。它反映的是时代感，是一个时代在技术获得突破后，创造的新产品给生活带来的优越感，而用户对新产品的使用则表明他拥有了这种优越感。由此可见，如果设计缺乏这样的认识、缺乏这样的整体概念，我们的设计思维则难以有所作为。

当我们有了这样一个整体的概念之后，应该融入什么样的新内容，实际上是取决于用户的需求与爱好，取决于设计师对用户细致入微的了解。这个范围似乎有点无边无际，因为每个人的兴趣、爱好都不一样，尽管如此，我们还是能从他们的生活经历、时代背景以及个人情感上发现一些共同的痕迹，而这些痕迹自然就成为我们需要融入的内容了。

(2) 问题分析

前文中我们说过大家对 MP3 播放器都非常熟悉，但若要问到底什么是MP3，你会发现得到的回答往往只是概念性的，即与准确定义相对的回答。这种现象看起来有些奇怪，定义本来就是对概念的内涵作出简要而准确的描述，怎么会有了概念还不能准确地回答其定义呢？因为人们对事物的认识并不是

从它的定义开始，而是通过与对象的直接接触获得的，对 MP3 播放器的认识也同样如此，人们可以通过朋友、商场、或电视广告等方式获得认识。他们确实具有这样的概念，只不过他们认识和了解的 MP3 播放器可能只是其中的一种。但是，从认识角度而言，这种了解已经足够了，这就是我们说的日常概念，它并不要求知道 MP3 播放器的准确定义以及内部结构、元器件等。

然而设计师仅仅具有日常概念显然不够，他还必须了解它的结构、元器件、材料、加工工艺、市场、消费对象、竞争对手等相关概念，设计就是对这些概念进行选择、编排、集合的结果。这里所提及的都是大的概念，其实每一个大的概念又涉及众多具体对象，不同的对象又具有不同的属性。

我们常说"设计是一种创造性活动"，其实这只是一个抽象的说法。设计活动包括思维、图形的表现、模型或样板的制作等，而整个过程中，图形的表现、尺寸的标注、模型的制造等并不是创造性活动。显然，设计是一种创造性活动，指的是设计的思维活动，其他的活动只不过是对思维结果的表现或表达。

既然思维才能体现设计的创造性，那么，设计思维的创造形式和特点是什么？它与人们生活中的其他思维形式又有何区别？

以上述 MP3 迷你音箱为例，首先，MP3 迷你音箱是一个集合的名词性概念，它实质上包含了两个部分：MP3 和迷你音箱。所以我们需要先了解 MP3 和 MP3 播放器的概念。MP3 是 MPEG Audio Layer 3 的简称，MPEG 压缩格式是由运动图像专家组（Motion Picture Experts Group）制定的关于影像和声音的一组标准，MP3 就是为了压缩声音信号而设计的一种新的音频信号压缩格式标准。而 MP3 播放器其实就是一个功能特定的小型电脑。在 MP3 播放器小小的机身里，拥有 MP3 播放器存储器、MP3 播放器显示器、MP3 播放器中央处理器或 MP3 播放器解码 DSP（数字信号处理器）等。音箱则是将音频信号还原成声音信号的一种装置，包括箱体、喇叭单元、分频器、吸音材料四个部分。因此，严格地讲，我们要设计的迷你音箱并不具备播放 MP3 讯号的功能，它实际上只是 MP3 播放器的一个外接设备。只是我们如果没有关

于 MP3 播放器和音箱的概念，就无法进行设计思维。但是，只具有设计对象的单一概念还不够，因为设计对象是要进入市场供人们消费使用的，而进入市场又包含了与此相关的各种其他因素，如产品的成本、产品的形式、消费者的生理及心理需求等。在此，市场又作为一个大的概念囊括了竞争、成本、时尚等不同的概念，任何一方的缺失都将导致设计的失败。

从这个例子中我们可以看出设计一个 MP3 迷你音箱必须具有关于 MP3、MP3 播放器、箱体、喇叭单元、分频器、吸音材料等概念。除此之外，还必须具有市场、竞争、成本、形式、时尚、消费者的生理及心理需求等概念，而多种概念集合成整体便构成了我们设计目标的概念。

整体的概念不仅能规范设计思维，使我们能迅速建立起关于设计目标对象的概念，而且能以此排除与之无关的因素。换句话说，我们的设计将围绕市场、竞争、成本、形式、时尚、消费者的生理及心理需求等来展开。这里涉及的市场机会、竞争力、技术可行性、生产需求、用户的使用等都是复合概念，每一个概念下又都包含了实际而具体的所有可能性行为。因此，作为设计对象的 MP3 迷你音箱概念与我们日常生活中的概念是有所不同的。

概念一方面帮助我们建立起直达目的的桥梁或捷径，同时又极大地制约设计的创造性思维。如上述案例中我们必须具有关于 MP3 播放器和音箱的概念才能进行设计以及设计思维的创新，而这些概念就是前文所述的"现存"或"旧有"的概念。而"现存"或"旧有"的概念无时无刻不在主导着我们的思维，确保我们的设计对象尽量地符合它的原本特征——尽量符合音箱的原本特征。这就是说，创造活动必须以"现存"或"旧有"的概念作为出发点，继而达成我们理想的创新形式和目标。这种思维的"现成"基础与"理想"的创造目标之间的矛盾就是设计思维的重要特征之一。

由此我们可以看出，无论是受众（消费者）还是设计师，都离不开概念，他们不仅需要以概念的形式来认识、来思维，同时还需要以概念的形式来交流。

3. 概念与设计思维的关系

在上述的例子中我们虽然可以看出概念与设计思维的关系，但这些关系还只是概念与设计思维的表象关系，真正直接影响设计思维创新的是我们"现存"或"旧有"概念本身的分类及其提取和运用的方式。众所周知，我们的知识分门别类地储存在大脑之中，这就如同计算机里所建立的目录一样，目的是方便记忆、提取和运用。例如发动机和音箱就不属同一个类别，它们储存在大脑不同的知识结构里，缺乏联想的条件。正因如此，两者之间难以形成有效的思维联系，从而阻碍了思维的扩展。

另外，就具体设计而言，发动机与音箱在形式、功能等方面应如何结合？至少要让它们的结合反映出音箱的基本核心或者它们在知觉、形式、功能等方面具有的共同特点，否则，它们就不符合人们对音箱的认知概念。所以既要创造出符合音箱的新形式，又要满足音箱"现存"或"旧有"的概念属性，这是设计思维的另一个重要特征。这样一种在"新形式"与"旧概念"间的思维转换，其实质就是我们对知识的提取和运用。因此，在图1-3-1中的V-2迷你音箱的设计过程中，我们必须把握两大关系。其一，发动机的特征、符号元素的比例提取问题。发动机的特征、符号元素提取的比例越大，音箱的概念就越少。通俗地讲，如果我们的设计越像发动机就越不像音箱，但如果太像音箱也就失去了发动机给MP3迷你音箱所带来的娱乐性和形式感。其二，是对发动机的认知和概念的运用问题。我们对发动机似乎很熟悉，但具体到其特征和符号元素时，又很难确定究竟发动机的哪一部分最能代表或者反映出发动机的概念特征。无法准确定位这一点，就无法进行有效的提取和运用。如图1-3-2、1-3-3和1-3-4中的三种发动机，我们可以通过比较来发现人们概念中的发动机到底具备些特征。

图1-3-2是传动的典型案例，传动并非发动机专有，因此不符合人们关于发动机的固有概念。

图1-3-3是发动机气门盖，气门盖只有发动机专有，因此符合人们关于

切角图形

图 1-3-2

发动机的固有概念。

图 1-3-4 同样是发动机缸盖，符合人们关于发动机的固有概念。

根据上述图例，我们基本可以确定所要提取的元素部分，即缸盖和气门，再结合音箱的特点，就形成了发动机缸体形式加进气管组成的 MP3 迷你音箱，并突出气门来强调发动机的形式感，同时这凸起的气门又被恰当地设计为音量和高低音的调谐器，喇叭被设计成发动机进气管的形式且可以调整角度。最后，这样一款 MP3 迷你音箱不仅可以满足听觉功能，同时又

图 1-3-3

图 1-3-4

与音箱形式和谐结合而具有娱乐性。

由此可见，概念与我们的认知过程及特点相关。在认知的过程中，我们看到的对象会留存于记忆中，同过去的经验混合在一起，成为将来知觉活动的前提条件。所以，我们看到的对象其实不过是我们将过去的经验运用到了眼前的物体上。如发动机的基本特征在我们脑海中留下的经验会被运用到眼前的音箱设计上来。同时，意识会将知觉的对象尽量简化成符合某种一般范畴的形态，而不是机械地录制。一方面，它会抛弃细节以增加规则性，做到

最大程度的简化。另一方面，它又会突出对象的个性与特征，使其能够唤起我们的回忆与联想。然而，在最大程度地简化与突出对象的个性及特征的同时，也使我们失去了对细节的记忆。因此，在提取这种特殊知识的时候，我们需要的正是它的那些能唤起我们记忆的被简化了的规则性和突出了的个性。

第四章 概念在设计中的符号特征

1. 案例

一次我有幸送友人去机场,友人是德国某设计学院的院长,也是工业产品设计界的著名前辈,在设计界颇有影响。由于提前到达的原因,我们便在机场的商场转了转。当我们走到一个电动剃须刀专卖柜前,我发现一款造型四四方方的产品陈列在柜中,它就是日本 Panasonic 刚刚上市的新产品 ES5821 型电动剃须刀(图 1-4-1)。

于是我就随意问了问这位院长:"教授,你认为这个电动剃须刀的设计如何?"院长看了看答道:"看不出这个产品的功能性,它设计得不像电动剃须刀。"

教授的回答让我反思了很久,起码它透露出这样一个信息:"产品的功能性要看得出来。"这个问题其实就是我们经常讨论的"形式与功能"的问题,只不过我们更关注形式与具体使用功能方面的问题,也包含心理方面的因素,即人机工程学。但我们对于"产品的功能性是否要看得出来"的关注显然不够。这个问题到底是属于生理方面的问题,还是属于心理方面的问题?因为

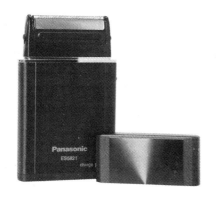

图 1-4-1　ES5821 型电动剃须刀

一个"看"字涉及了生理和心理两个方面的问题。更重要的是，产品的功能性是否能被看出，这一点来重要吗？产品的功能性需要看得出吗？人们怎么就能通过一种形式看出它的使用功能呢？这种形式与功能的匹配关系的概念是如何产生的呢？它对产品的使用和销售又有什么样的影响呢？等等。总之，我认为这个问题不是一个单纯的"功能性看不看得出来的问题"，它不仅涉及设计师的设计思维与认知，同时还涉及大众的思维与认知，最终关系到我们的设计是否能被大众接受和认可。

2. 分析

(1) 对象分析

　　电动剃须刀主要由外壳（包括电池盒）、电动机（或电磁铁）、网罩（包括外刀片与固定刀）、内刀片（可动刀）和内刀刀架组成。电动剃须刀的工作原理实质上是剪切原理，内刀片和网罩内表面密切配合，胡须从网罩外面伸入其孔槽内，内刀片高速旋转或往复动作，与网罩形成相对运动，从而将伸入其中的胡须和毛发剪切掉。

　　作为男性的个人美容用品，电动剃须刀自问世以来，虽然技术和性能都得到不断发展和完善，但其主要功能和形式一直都大同小异，如图 1-4-2。

图 1-4-2　Philips 和 Braun 的电动剃须刀

但是，随着社会的进步和人们对生活质量的新追求，很多个人用品不再是一种简单的功能机器，而成为时尚追求的目标，电动剃须刀也不例外。从上述图例可以看出日本 Panasonic 生产的这款电动剃须刀顺应了这种潮流，它追求时尚、方便携带，并且加入了礼品的元素。这样一种设计与传统的电动剃须刀相比，当然会显得更为华贵也更具有时代气息。不过，在此我们的意图并非要比较哪款设计更为优秀，而是希望能从这些设计的变化中找出规律性的东西，找出打破固有概念、创新思维的方法。

(2) 问题分析

不知道大家是否还记得上述案例中教授的回答："看不出这个产品的功能性，它设计得不像电动剃须刀。"我想这就是问题所在。"看不出这个产品的功能性"换一句话来说，原本应该从这个产品中可以看出它的功能性。那么这个产品指的是什么呢？自然指的就是电动剃须刀。由于"它设计得不像电动剃须刀"，也就是说，电动剃须刀已经是大家所熟知的对象，只不过这个设计不像大家所熟知的电动剃须刀，所以看不出它的功能性。

我们并非要纠缠这句话的逻辑关系以及教授的回答正确与否，而是这句话从侧面反映了人的认知与概念的关系、概念与思维的关系、思维与创新思维的关系。

首先是"它设计得不像电动剃须刀",也就是说我们的思维中已经有了思维参照的对象,或者说在我们的大脑中已经存在着电动剃须刀的概念,否则就不存在"像"与"不像"的问题。另外,我们知道电动剃须刀的主体结构,那么"像"与"不像"的参照对象指的是哪一部分呢?又或者是指它们集合的整体?如果指的是某一部分,那么是哪一部分在概念上起着主要的符号性作用呢?如果指的是它们集合的整体,那么又是哪一种形式在概念上起着代表性作用呢?人们意识中的电动剃须刀到底是什么样的概念?人们的这种概念是如何形成的呢?第一个设计电动剃须刀的人又是如何进行思维的呢?未来的电动剃须刀该是怎样的?等等。

其次,产品的功能性是怎样被看出来的呢?在人的概念中存在形式与功能的匹配关系吗?它们有规律可寻吗?

再者,一个产品的功能性能否被看出来重要吗?它会影响该产品的销售和人们的使用吗?人们在接受新产品的时候,旧产品的概念会起到阻碍作用吗?新与旧之间会存在跨度吗?这种跨度有多大呢?等等。这些问题对设计有着重要影响,对于这些问题的研究和探讨不仅关系到我们的设计思维和设计创新,而且还关系到我们的设计是否能被广大消费者所接受。

3. 概念在设计中的符号特征

在讨论这个问题之前我想作一点说明,即这里探讨概念和概念的形成以及它的符号功能等问题并非想做哲学或者心理学方面的研究,只是想借此对上述问题作一些解析。可是,上述问题如果不从人的认知行为开始,不从思维的基本元素和基本形式开始,又能从哪里获得答案呢?如果我们只是像听故事或者像看小说一样去了解那些曾经的发明和创造,又怎么能够解答"为什么"的问题呢?设计活动、设计思维以及人们对设计对象的认识等都不是人类孤立的无意识行为。但是,如果我们真的从人的认知行为开始,从思维的基本元素和基本形式开始,那么,最后我们可能只成为哲学家或者心理学

家,而不可能成为设计师。因为,这里所讲的每一个问题都是一个专门的学科问题,都需要人花费一辈子的精力去研究。如此看来这里似乎存在一个矛盾,我们既不能像哲学家、心理学家那样去剖析我们的问题,同时又不能回避这些问题。而这一点正是我们提出问题的全部意义所在,即设计师应该是一个了解思维的、会思维的设计师。只有了解思维,才可能会思维。

现在就让我们回到上述电动剃须刀的问题中,将我们在陈列柜中看到刚刚上市的日本 Panasonic 的新产品 ES5821 型电动剃须刀的那一刻作为第一幕,由于 Panasonic 的 ES5821 型电动剃须刀与其他电动剃须刀在造型上有较大差异,而它们又同时陈列在一个展柜中,因此我们的注意力很快就被这个造型独特的"异类"吸引。这里我们需要注意几个细节:第一,我们被这个"异类"吸引,其实是相对于其他电动剃须刀在造型上作出的反应,这时如果要求我们默画出其他电动剃须刀,我相信没有人能做到,因为我们根本就没有对其他电动剃须刀作出过仔细的观察。第二,虽然我们将 Panasonic 的 ES5821 型电动剃须刀称之为"异类",但我们仍会将其视为电动剃须刀而不是其他东西。第三,如果我们将 Panasonic 的 ES5821 型电动剃须刀进行单独陈列,或者与其他产品同时陈列,你还认为它是电动剃须刀吗?

对于上述事例,我们可以不谈我们的视觉与反应之间复杂的心理步骤,但是,以下几个问题我们不能不清楚,因为它直接关系到我们的设计、设计思维以及我们对受众(消费者)的反应的分析和判断。

第一,形和型的问题。我们将图 1-4-1 与图 1-4-2 进行对比,会发现图 1-4-2 中物体的形或型较能直接表达其用途,而图 1-4-1 则不知为何物。这说明形和型具有表达、反映某种功能的作用,也就是说,形和型与其所要表达的内容存在一定的内在关系,这种关系一方面体现了设计师对设计的内容或设计意念的表达能力,另一方面又体现了设计师对设计内容的理解能力。如图 1-4-2 所示,设计师想要明确地告诉受众(消费者)这是电动剃须刀,因此,它的形和型也就围绕着这个内容而创造。而图 1-4-1 则显示了设计师对电动剃须刀的使用方式、使用环境的不同理解,即对设计内容有着不同的理解,对

设计内容的不同理解自然就产生了不同的形式。相比较我们可以看出，设计师对于设计内容的表达能力是一定的，而内容是否成立则需要具备一定的前提条件，即内容必须够典型，能够代表这一类事物的共同特点，这指的就是它的概念。简单地说，设计的内容是否成立取决于它是否具有与之相符的概念。这一点对设计的表达特别是对于形和型的表达尤为重要。如电动剃须刀最具有符号性、最能反映其性质特点的，莫过于包含着刀片的网罩及手柄型外壳。

第二，设计和设计思维的问题。我们不妨将设计分为全新的创造性设计和改良性设计来论述，可能会有人对此提出不同意见和看法，认为改良性设计也需要创造，诸如此类。但是如果我们要设计的是现今不存在的、没有见过的，甚至我们对此还没有概念的东西，与现存的、见过的、已有概念的东西，在设计与设计思维以及广告策略上都一样吗？答案是否定的。起码改良性设计不用再为受众（消费者）建立新的概念。所以，我们将设计分为创造性设计和改良性设计就是为了提高设计和设计思维的能力，有助于设计的推广。

对于创造发明性的设计来说，我们全部的注意力必定都会放在对象的可行性和使用性上，至于形或型只是为了满足可行性和使用要求而为之的事情。对于受众或者消费者来说，他们在使用过程中也会自然而然地将这个产品（或对象）的形或型与它的用途、使用方式和方法联系起来，并产生最初的整体概念。随着人们对已有产品审美疲劳的产生以及对现有产品要求的日益增多，准确地说应该是设计师在很大程度上利用和推动了人们的这种心理欲望，加之技术的日趋成熟，发现和细分旧有产品不同的使用方法、使用环境等就成为改进和改良设计的必要前提。其形或型也必然随之变化。不过，无论它的形或型怎么变化，最初形成的概念始终是定义它的标志和符号，除非在技术上取得了革命性的突破。而技术上的革命性突破又必将带来新的形式以及新的使用方法，从而产生新的符号、新的概念，如此循环往复。

第三，有了概念就可以对我们认识的事物进行分类，就不需要将每一个认识的事物都作为一个独一无二的个体来记忆，而是将它们作为某一类别中的一员，用原来熟悉的方法进行处理，方便我们记忆、提取、运用和交流，否

则我们不可能具有如此丰富的知识，也不可能认识和了解如此多的事物。不过，这里有一个问题应该引起我们的高度重视，那就是我们认识的、熟悉的事物在概念中的分类只是它的"存放地"，与我们提取、运用这些认识的、熟悉的事物来处理当前要认识的对象有着根本的区别。也就是说，分类的时候，我们是根据原有熟悉的事物对我们所要认识的事物进行是否"类似"的判断，这本身就是一个极为模糊的概念。是否"类似"包含着视觉上、听觉上、嗅觉上、触觉上等不同感官的反应，这就意味着我们可能会从不同的"存放地"提取"我们认识的、熟悉的事物"。例如我们如果仅凭视觉上的"类似"来判断，就不可能将 Panasonic 的 ES5821 型电动剃须刀归入电动剃须刀的范围。因为，从外部的形或型的视觉特征上来看，它并不符合典型的电动剃须刀的特征。而实际上，我们对事物（对象）的认识与分类并不取决于它的形或型，而是取决于它的作用或者用途。很显然，"形或型"与"作用或用途"不属于同一个概念，它们作为我们的知识在概念中的"存放地"也不同。所以，我们对事物的认识和分类的判断充分说明，思维参与了我们的感官行为。

第五章　概念在设计中的传达特征

1. 案例

　　设计师们说得最多的话可能就是"我们每天都在创（造）新（的形式）"，或者是"创造生活的新形式"，或者是"创造产品的新形式"，又或者是"创造图形的新形式"。果真如此吗？严格地说，这句话既对也不对，既是事实也不是事实。说它对是因为我们的设计师确实每天都在进行不同形式的创新活动，说它不对是因为所谓新形式无非就是某种旧概念的不同表达方法罢了，除非我们打破旧概念。然而，我们打破旧概念还必须建立新概念，只有建立起新概念，我们才有创造新形式的可能，我们创造的新形式才能有其指代关系和内容，否则就不可能有新的形式。

　　透过形式与概念之间的关系，我们可以看出设计其实就是用一种形式、形象或者形态来传达某种概念。既然如此，那么我们设计的形式、形态与概念就存在着传达方面的准确性和传达程度深浅的问题。这不仅有赖于设计师个人的纯粹造型能力或表达能力，还有赖于设计师对形式、形象或者形态与概念之间传达关系的准确理解能力，特别是具有社会性知识的概念，否则容

易弄巧成拙。下面我们通过两个案例来看看设计师的概念是如何传达给受众，以及受众对这种传达形式是如何理解的。第一个案例是我们常见的公共卫生间的标识牌，在这里我们暂且不论国家对公共场所标识的规定，只对纯粹的形式与概念的传达问题作探讨和研究，其目的是观察形式、形象或者形态对于概念的传达的准确程度以及设计师如何通过设计正确地将概念传达给受众，也就是对设计的检验。

图 1-5-1、图 1-5-2、图 1-5-3 是用于卫生间的三组标识。图 1-5-1 是利用经过提炼的平面图形来直接描绘男女性别在衣着、形体以及动态上的差异，以区分男女厕所。其中扑克牌中的"K"和"Q"，不能不说是设计师在概念传达方面所表现出来的智慧。我们知道文字中的"男""女"是我们认识到人类自身性别差异后制定的人工符号，而扑克牌作为一种游戏的工具，尽管它是人们从生活中提炼出来的，但在游戏中已经形成了新的概念和定义，"Q"和"K"在游戏中也有其自身的定义及概念，虽与卫生间并无本质上的联系，然而设计师还是巧妙地借用了这样一种形式，并且在传达这一概念的过程中表达了对人的一种尊重。因为，扑克牌中的"Q"和"K"分别来源于英文的

图 1-5-1

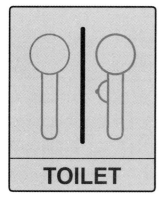

图 1-5-2

图 1-5-3

"Queen"（女王）及"King"（国王）的概念，这就是为什么设计师在表达男性时用"K"而不用"J"的原因，因为"Jack"是侍从。

图 1-5-2是利用抽象的平面图形和生活中的物质材料构成的形态，来表达男女在性别方面所表现出的不同特征。尽管作为平面图形，它是经过抽象处理的，但作为概念的一种表达方式，它基本上还是属于较为直观的一类。

图 1-5-3是利用中国古代的图形或者图案，以及纯粹的色彩来表达概念。其中左、中两图源于中国古代的图形，所表达的是"男耕女织"之意，而右图"红色的门"及"绿色的门"取自清代舒位《修箫谱传奇》"红男绿女，到如今野草荒田"之说。如果我们站在文化的角度来衡量上述表达方式，"男耕女织"和"红男绿女"无疑更具有文化气息与内涵。可是，作为一种概念的传达方式，它的这种间接的隐喻并非所有人都能理解。不仅有着不同文化背景的外国人难以理解，即使是中国人也未必全部明白。所以，设计师既要考

虑个人创意的概念，同时还要考虑受众的社会概念；既要到考虑文化的地域性，同时还要考虑到它的时代特征，特别是在全球一体化的今天。

再以浴缸的水龙头为例。水龙头是我们最常见的日常用品之一，虽然品种繁多、造型各异，但从结构上归纳起来无非是单联、双联和三联等几种。如果以其使用功能来划分，则可以分为面盆、浴缸、淋浴和厨房水槽用的水龙头等。尽管水龙头的品种已经如此多样和丰富，但我们的设计师仍旧没有放弃对水龙头的不断改进和完善。随着社会的进步和发展，特别是科学技术的发展，具有新技术特点的水龙头不断地被推向市场，体现出更为人性、更为科学、更为方便的特点，如恒温水龙头、感应水龙头等，它们的出现极大提高了人们的生活质量。

但是更为人性、更为科学、更为方便的设计理念如何才能通过我们所设计的形式或形态传达给受众呢？这才是问题的关键。如果需要在我们设计的产品旁边贴一个使用示意图，受众才会使用，这只能说明我们的设计在形式与概念的传达上出现了问题。图1-5-4所显示的是一个浴缸水龙头人性化设计的案例，由于设计师在概念的传达方面出现了错误，"人性化"的设计概念导致了不"人性化"的使用结果。

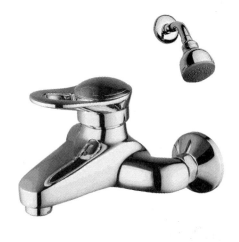
分水器设在出水口的水嘴上

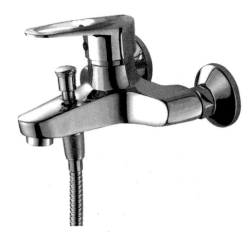
有明显分水器的水龙头

图1-5-4

水龙头的使用方法是先开启水龙头并调到所需的水温，之后再将出水口的水嘴向下拉，由此便将调好水温的水转到了花洒上，也就是说水龙头的分水器是设在出水口的水嘴上。我们能从这样的设计中体会到设计师人性化的设计理念，因为人们在沐浴时为防止烫伤和过于刺激，先要调节好水温，所以设计师将分水器设于出水口的水嘴上。换言之，这样的设计带有使用上的强制性，即强制你必须先用手接触水温。我们也能从这个设计中看出设计师在生活方面的设计意识。可是，这样一个体现人性关怀的设计概念如何通过设计的形式传达给受众，这才是问题的重点。显然，从上述图中我们看不出它与其他产品的任何区别，更想不到水龙头的分水器是在出水口的水嘴上。其实我们人类在这方面的经验、知识或者概念足以满足生活上的需要，只需要一定的形式上的提示。

图 1-5-5

图 1-5-5 所示是生活中的日常用品，我们在使用过程中几乎不需要学习，因为它们已经在形式上提供了足够多的启示。

此外，我们的生活中还存在着很多不够人性的设计案例，如不知道是推还是拉的门，不知道如何操作的遥控器，不知道如何开启的开关等等，在此不一一列举。总之，作为设计师，我们无权责怪用户，只能说明我们的设计在概念传达上出现了错误。

2. 分析

(1) 对象分析

如果说我们今天生活在一个符号的世界里，我相信没有人会质疑这一点。我们从走出家门开始，便被琳琅满目的符号包围着——街上的红绿灯等各种交通标志，不同商场的标志，不同商品的标志，允许或禁止某些行为的标志等等。

如果说我们只是生活在一个图形符号的世界里，我想这一定是错误的。我们的生活中除了图形符号外，还存在着其他各种不同的符号，我们按下门铃的门铃声，我们开启电脑进入系统的提示声，我们打电话时每一步操作的提示音以及有电话打入的提示声等等，甚至我们一堂课的开始和结束也是靠声音来提示。

如果说我们仅仅生活在一个有形、有声的符号世界里，我想这一定也是错误的。例如"闻香识女人"靠的是嗅觉，判断某些菜的味道是否地道靠的是味觉。更多的例子我们在此不一一列举，归纳起来大致可以将符号分为视觉符号、听觉符号、嗅觉符号和味觉符号四个方面。

不过，如果说我们生活中所创造的符号都是有形、有色、有声、有味的具象的、显现的符号，恐怕会不利于我们对问题深入理解和研究。尽管符号本身一定是经过我们提炼的、具有典型特征的、可感知的具象形式或形象，但是，生活中还是存在大量隐性的符号，包括具体行为的抽象特征和抽象行

为的具体特征等。大家一定知道"心领神会"或"只可意会，不可言传"的奥秘，其中"心领""神会"以及"意会"等都在说明一个问题，即生活中的某些意念或者情感不依靠我们所感知的对象本身来直接传达，而是通过借喻、隐喻等手段来传达。人类在这些方面表现出来的灵活性甚至连我们自己也难以说清。如我们经常会说到的一句话："通过他的眼神就知道他想要干什么。"显然，"眼神"就是传达的一种方式。那么，"眼神"到底是有形的还是无形的？如果说是有形的，可通过我们的视觉感知，那么"眼神"是一种什么样的形呢？如果说是无形的，那么我们又是如何感知的呢？如果说只有具象的或者具体的形式、形象才能传达人的意念，那么，我们看到的"眼神"毫无疑问是具象的、具体的，可是站在接收与理解的角度看，我们又不得不说它是抽象的，毕竟"想要干什么"是一个集合了实施者的行为动作和目的等复杂要素的综合性概念。它不但反映了传达者想要干而未干的事，同时也表明了接收者有过此类事的经历。否则，接收者就不可能明白这个"眼神"的含义。

同样的事例还反映在我们生活中的其他方面，如礼仪、社交活动的典型程序或形式，某个人的风格，某个时期的建筑风格、绘画风格等都是符号性的表现。所以说，我们生活的世界除了存在很多人工的、显现的符号外，还存在大量的非人工的、隐性的符号。这里所谓"非人工"并非指自然的，隐性的也并非指看不到的，而是人们在认识的过程中建立的概念与形式的互指关系已经变成一种潜移默化的东西。正是因为存在这样一种潜移默化，我们理解生活中的众多行为时才无需阅读说明书。也正是因为有了这种潜移默化，我们的设计才能借助各种形式来表达其概念。

我们所创造的形式、形象或者形态都需要具有符号的特征，这并不意味着我们是为了符号而创造符号，而是在寻找那些符合我们大脑中概念的符号，只有这样的设计才能准确地传达我们所要表达的意念。这一点对于设计师尤为重要，因为设计师是形式、形象或者形态的创造者，同时也是寻找形式与概念的相互指代关系的人。

(2) 问题分析

形式与功能的问题可以说是一个古老的话题，但是，如果说这是一个已有定论的话题恐怕为时尚早，起码它涉及的问题至今仍然困扰着我们的设计师和批评家，不管他们是否愿意承认。因为相同的错误我们还在犯，相似的问题我们还在辩。不过，令人难以置信的是我们对这个问题讨论得越多，离问题的本质或者本意似乎越远。究其原因不难发现，是因为我们将"形式"与功能放在了相互对立的位置上，即"没有功能的形式"和"没有形式的功能"。这种剥离其自身原有概念，对两者的关系进行研究和讨论的行为，是我们偏离问题核心的主要原因。

一个形或者形式之所以存在，是因为我们认识它，它总会与我们意识中的某些概念相适应，换言之，任何一个我们认识的形或形式都传达了一定的概念，它们只是在相互指代的关系上存在着程度上的不同。相互指代的程度越高，就越具有典型性，符号性也就越强，传达的概念就越清楚。形或形式的这种特性本身就已经说明了它是具有功能性的，没有功能性的形或形式从某种意义上讲是不存在的，因为它不能唤起我们知识中的任何信息。即便是茶几上留下的水迹、天空中飘过的云彩或者是墙壁上剥落的漆块，我们都可以说出它"像什么"之类的话。

所谓"功能"，应该是形或形式对于"要求"的具体表达方式。可以说这种表达方式对于"要求"的满足程度越高，它的功能性就越强，简而言之，功能性是通过形或形式来表达或实现的。离开了具体形或形式的功能，从某种意义上来讲，也是不存在的。

既然不存在没有功能的形式，也不存在没有形式的功能，那么我们研究的重点应该是寻找这两者之间适当的指代关系，而不是谁服从谁、谁决定谁的问题。形式是功能的表白，功能使形式有了价值。形式对功能的表达越清晰、越简单，功能性也就越突出；反之，功能性就越隐蔽。而我们的设计师在具体的设计中或者害怕对功能的表达不够而进行过多表达，结果造成设计的繁杂，又或者表达过于隐晦而造成了功能信息传递的不确定。凡此种种都

是因为未能找到形式与功能之间适当的契合点。形式对功能准确、直接的表达或者描述才是"少就是多"的真正含义，而绝非所谓的"造型简洁"。因为"造型简洁"需要标准，即什么程度才算是简洁？在文字的表达方面我们倒是有这样的定义，那就是"言简意明"，那么在设计上我们又如何作出这样的定义呢？我们总不能将简单视为简洁吧。所以说"少就是多"与"言简意明"应该是同一个道理，"言简"还必须"意明"，只有做到这一点，才能称得上是简洁。

3. 概念在设计中的传达特征

我们在上述章节中分析了概念对于设计的作用和影响，设计师总是在利用其设计的作品来传达一定的信息，实现一定的功用或者目的。在这个过程中会产生这样一些问题，即设计师如何将自己的设计概念转换成有形的物体形式或者形象？为什么是这样一种形式而不是别的呢？这种形式对于它要传达的概念能起到什么样的作用呢？它是怎样体现传达作用的呢？受众又是如何理解这种形式或者形象的呢？诸多问题概括起来，涉及的都是人通过物达到人与人之间的交流，解决人与物的关系问题。

我们知道人类知识最主要的形式是概念，可是在说到概念的时候我们往往会想到文字，似乎文字在这方面更有优越性。但是，我们的感觉和知觉要早于文字，感觉或者知觉如果用文字来表达和描述，往往不可避免地失去很多精彩的细节，而图形却可以留给受众更大的想象空间。说到这里似乎立刻出现了矛盾，我们说过设计需要精确表达其概念，过多的表达会导致对它的误读。这里存在着对问题的误解。任何优秀的设计除了带给我们适宜的功能外，还带给我们关于美或者其他方面的遐想和享受。可见问题不在于形、形式这种有别于文字的特殊表现方法，而是在于我们对概念本身的研究和认识。并且这种研究有别于哲学、心理学的研究，它是专门针对设计而进行的研究。因为我们无需为"定义""真"和"存在"等这类问题寻找答案，我们需要做

的只是对"利用"和"用好"这类问题进行研究，哪怕是一些约定俗成的方式或者方法。

既然我们研究的重点是"利用"和"用好"，那么就必须从"人是怎样认识对象"这类问题开始研究和探讨，只有这样我们才能解答或者了解人是怎样通过形、形式传达概念的。受众如此，设计师也如此。因为设计师也是从认识开始的，如果设计师没有认识的过程和结果，也就没有相关的概念，更谈不上如何传达的问题。所以说对认识过程的解析就是对传达作出的解释。

从认识的角度而言，认识对象是指经过我们的感觉器官建立起关于对象整体的信息，尽管这种整体信息在一定程度上存在着局限性，但是只要它满足了日常概念所需要的认识程度，就可以说我们认识了对象。然而，在这里我们又不得不将认识与认识的对象分开来研究，因为它关系到设计师创造灵感或者创造方法的重要来源，同时还关系到设计概念是如何被传达的问题。

认识需要我们感觉器官的参与，但这绝不是我们获得知识或者认识对象的方法。我们感觉到的对象可以说只是对象在我们的视网膜上有了反映，如果我们的知识部分不介入，那我们只能称看到了对象。就像日常生活中我们的眼睛从来就没有停止过看到对象一样，大量的对象不停地反映在我们的视网膜中。我们是否认识对象的主要标志是我们是否从对象那里获得相关知识，如果说我们从对象那里获得了知识，就说明我们的知识或者经验参与了认识的活动。所以，认识对象至少存在着这样几个条件：第一，获得对象的知识；第二，获得对象之间的关联知识；第三，我们积极地作出反应。关于对象的知识往往是我们形成的人工知识，它来源于认识的过程和对认识结果的加工；对象之间的关联知识源于知识和概念的形成及其方式；而我们的积极反应则是认识的前提。

以前述卫生间标识为例，不论何种形式都包含着形成它的相关知识，其中有设计师对于形或者形式的理解，有"形"或者形式与要传达的概念之间的相关知识，有关于知识的知识，即设计师的个人知识与社会知识之间的关系的知识。受众在认识图形的时候必须要加入与之相关的知识。一方面，这

种由对象提示或者暗示的联想不仅使得形或形式具有了较文字而言更易接受的传达作用，而且还更具生动性和广泛性，避免了不同文字、不同语言的理解障碍。另一方面，它说明我们的知识有相当一部分储存在外部世界，只要能提供一定的条件或者暗示就能激活这一部分知识。这就像我们电脑中的菜单一样，其中主菜单就像是概念，而下拉菜单则如同存储在外部世界的知识。人类知识的这种存在形式不仅大量地节省了我们大脑的工作量，同时还有效地提升了我们的思维和反应能力。

毫无疑问，设计师如果能有效地了解、利用概念在设计中的传达作用和传达方法，其设计产品的品质就能得到相应的提高。

第六章 概念与设计的创造性思维

1. 案例

关于电影放映机的发明有多个版本的说法,其中一种说法认为在 1887 年,发明家爱迪生受到显示器的启发,制成了第一台只允许一人通过小窗口观看的放映机,叫做活动电影放映机(Kinetoscope)。这是一种早期电影显示设备,它的形状像长方形柜子,上面装有一只突起的透视镜,里面装着蓄电池和带动胶卷的设备。胶片绕在一系列纵横交错的滑车上,以每秒 46 幅画面的速度移动,影片通过透视镜的地方,安置一面大倍数的放大镜。观众从透视镜的小孔里观看时,急速移动的影片便在放大镜下构成一幕幕活动的画面。

爱迪生的员工威廉·肯尼迪·迪克森在 1889 年和 1892 年之间大力发展了该技术。迪克森和他在爱迪生实验室的团队也同时设计了活动电影摄影机,这是一种创新性更高的电影摄影机,可以连续地拍摄图像。在内部试验拍摄电影后,商业的活动电影放映机最终诞生了。

1894 年 4 月,第一家电影院在美国纽约市百老汇大街正式开业。这个

电影院只有 10 架放映机，每场只能卖 10 张票。结果电影院前人山人海，人们以一睹"电影"为荣。然而，这种"电影"不能投影于屏幕上，观众数量很有限，图像也不清晰，因为它是让胶片不停地经过片门，而不是以"一动一停"的方式经过片门。爱迪生对自己发明的这台放映机很不满意，也想解决胶片传送方式的问题，但一时束手无策。

另一种说法认为是法国科学家奥古斯特·卢米埃尔和路易·卢米埃尔兄弟发明的。19 世纪末，许多人都在研究一种能使银幕人物活动的活动电影放映机，然而他们却被一个关键技术"卡"住了。因为电影在放映时，胶片不停地经过放映机的片门，导致银幕上一片混乱，要清除这种混乱，让形象清晰地投射到银幕上，就只能让胶片做"一动一停"的间歇运动。怎样解决这个技术难关呢？卢米埃尔兄弟苦苦思索着，他们进行了一次又一次的试验，但都失败了。直到

活动电影放映机（Kinetoscope）

1894—1895 年旧金山的一个活动电影放映点

有一次路易·卢米埃尔无意地摆弄起房间里的缝纫机，就在摆弄缝纫机的一瞬间，他突然什么都明白了，当缝纫机针插进布里时，衣料不动；当缝纫机针缝好一针向上收起时，衣料就向前挪动一下，这不是跟胶片传送所要求的方式很相似吗？缝纫机缝衣服时，衣料在做着的就是"一动一停"的间歇运动。

不管怎样，卢米埃尔兄弟在1895年获得了电影放映机的发明专利。同年12月28日，他们在巴黎卡普辛大街14号大咖啡馆的印度厅首次公开放映了自己拍摄的影片《工厂大门》《火车到站》等，这一天被认为是电影的诞生日。

谁发明了电影放映机并非我们关心和讨论的主题，反倒是卢米埃尔兄弟解决问题的方式让我们不知是感到庆幸还是担心。试想如果路易·卢米埃尔的房间没有缝纫机会怎样？或者他没有摆弄缝纫机又会怎样？或者他摆弄了缝纫机却并没有引起他的联想又会怎样？等等。这种解决问题的方法是偶然之得，并且还有些幸运的色彩。因为它必须具备这样一系列条件：他的房间有缝纫机；他摆弄了缝纫机；他观察到了缝纫机"一动一停"的现象；他具有解答这一现象的机械原理的知识；更重要的是他还需要有这样的联想，等等。任何一个条件都不能缺乏，否则便不可能产生这种偶然、幸运的结果。可见问题的关键和严重性就在于它是偶然而不是必然，为什么它不能成为必然呢？是什么阻碍了它成为必然呢？如果我们能将这种偶然变成必然，那么是否就意味着我们的思维能够变得更加有效和更具创造性呢？所以，作为设计师，我们不得不考虑和研究这样的问题。

2. 分析

(1) 对象分析

我们已经说过对于是谁发明了电影放映机这样的问题并不感兴趣，我们关注的是解决问题的方式、方法以及有关思维的问题。当然，在此我们不可能以"人类的思维"这样宏大的主题作为我们的研究对象，但就上述事例中对类似偶然与必然的关系以及规律性的东西做一点分析还是可行的。不过要想说明"触类旁通"在思维上的特殊形式和微妙关系，我们就不得不从认知的方法、概念的分类和思维的形式开始，因为只有揭示了这种"类"与"类"的关系以及能借助它们产生思维联系的条件，才有可能让偶然成为必然。

然而，即便想从认知的方法、概念的分类和思维的形式开始，也不是一件容易的事。这倒不是因为它本身有什么问题，而是我们根本没有办法回答我们的已有知识是怎么获得的，我们的认识过程是什么样的。这说明认识的过程与结果之间存在着牺牲过程保存结果的现象，这就是知识的特点，它必须去掉个人的一切因素，包括你是如何认识的，以及认识的过程等。如汽车、发动机、下雨、柳树等，不管你是如何认识、在何地何时认识，作为知识它都具有相同的定义与概念。然而，对于思维而言这无疑又是一个障碍，过程、情节、场景等往往是让我们产生联想的基本条件，如电影《拯救大兵瑞恩》（*Saving Private Ryan*）中，瑞恩对米勒中尉说自己甚至想不起他刚刚牺牲的三个哥哥的样子，米勒中尉对他说，你要回想你与他们一起做过的事情。于是，瑞恩通过发生在谷仓里的一件事情，不但回忆起他三个哥哥的样子，连很多表情、动作等细节都历历在目。

　　与卢米埃尔兄弟发明电影放映机的例子相比较，也许你会认为这不是一个典型的例子，甚至不是同一种思维形式。瑞恩的问题是记忆系统在特定条件下对信息提取的失败，并且这种失败是建立在一定的前提之下的。一方面，瑞恩在他的前瞻性记忆系统中从来没有想过，或者说从来没有预料到他会失去他的哥哥；另一方面，在提取信息的过程中由于受到"迫切性"的心理干预而"直奔主题"，这种"直奔主题"的方式无疑是将情景记忆的提取方式变成了语义记忆的提取方式，也就是说将原本"有血有肉"的记忆对象转变成了抽象的、纯粹的符号对象。我们知道情景记忆是个人性质的，是按事件发生的时间、地点、环境等组织的，它的特点是对背景比较敏感。而语义记忆是知识性的，是按照类别、属性等抽象规则组织的，它必须抛弃所有个人的因素。当"哥哥"变成我们知识中一种泛义的、抽象的符号时，自然就会排斥各种具体的形象。

　　而在卢米埃尔兄弟发明电影放映机的例子中，路易·卢米埃尔发现缝纫机"一动一停"的工作原理与放映机相同。原理是抽象的、纯知识性的，并不涉及具体的形状或者形式，对它的认识也是通过一种知识对另一种知识的解释

而获得的。但是，所有这些都只是针对结果而言，此时你可以说缝纫机与放映机"一动一停"的工作原理都属于同一类，但人们的记忆系统和知识系统并不会以工作原理来分类，而是依据其属性、用途等来进行分类。在实际生活中，缝纫机与放映机无论如何都不会在同一个类别之中，无论是形状还是用途。因此，对于信息的提取和运用而言，这种分类形式实际上已经为思维划定了范围。

可见，卢米埃尔兄弟发明电影放映机既是必然性的结果，也是偶然性的结果。它的必然性是他们具备对缝纫机"一动一停"工作原理的了解，以及对这种工作原理加以利用的能力。同时，在思维方面，由于他们将所有的注意力都放在"一动一停"的工作原理上，所以任何"一动一停"的现象必定会引起他们的关注。而它的偶然性却是来自知识本身的特点，即我们的知识一部分以概念的形式储存于大脑之中，另一部分则储存于外部对象之中，它需要我们的知觉系统与外部事物相互发生作用。作为思维的两种形式，我们一方面是"带着问题"而想，这种思维形式在我们的生活中占主要地位，而另一种形式是由外部事物引起的思维联想和推理。所谓"触类旁通"正是这两者的完美结合。

（2）问题分析

在谈到思维方法的时候，我们经常会提到逻辑思维、形象思维、集中思维、发散思维、辩证思维、理论思维、经验思维、联想思维、日常思维、创造性思维等这类概念。但是，无论哪种思维方式，都是针对我们的已有知识而建立的，或者说我们的任何思维方式都是以我们已有的知识结构的特点为前提，这就意味着我们的一切思维行为都是由我们的知识结构的特点决定的，任何脱离这种结构特点的思维都是不可能存在的。既然如此，这里有几个重要问题需要我们有一个非常清晰的认识：

第一，我们看到某一对象或者事物不等于我们就认识了它，我们称之为认识的对象或者事物的东西一定是具有概念的东西。因为只有这样，我们才

能对其分类。

第二，我们在对认识的对象进行分类存储的时候，所有的认识对象都是名词性的，尽管这个对象可能是一个动作、一种味道，或者说是一种描述等，都是名词性的。

第三，我们在对这些对象进行提取、运用的时候，必须恢复到它们自身的属性上来，即还原它们自身的属性。

上述这些问题对于设计的思维，特别是设计的创造思维而言，绝非对其一知半解就能满足，否则我们只能知其然而不知其所以然。例如我们看到的对象仅从外形而言就不计其数，但是如果我们不能对其建立起相应的概念，就不能对其进行分类和存储，而分类又直接关系到对它的提取与运用，所以说我们看到不等于认识。尽管我们对对象的认识与分类通常是以其原理、用途、属性等为依据，可这种分类与记忆储存的关系在具体生活中表现得十分复杂与多变，可能因个人因素的不同，环境、氛围、关注前提的不同而不同，这无疑会导致不同的分类与记忆储存方式。如上述缝纫机的例子，按其属性、用途我们会将其归类于服装的生产加工设备或者工具。而这样一个分类结果必须有一个前提，那就是你已经了解它是干什么的，或者说你看见过它的操作及使用过程。假设你不曾见过缝纫机的工作过程，仅仅是见到这样一种东西摆在你面前，你又如何对其进行分类呢？当然，依据我们的知识结构和特点，我们会在我们已有的概念中寻找与其相近的对象、原理等，以此对其进行解释并分类，但这种解释和分类与缝纫机的真正作用和原理可能会相去甚远。一个需要其他概念来解释，而我们只对其外形有所印象的事物，怎么能称得上认识呢？如果不认识又何以创造呢？只有了解其工作原理、使用方法，才能创造出不同形式的缝纫机。对此，可能有人会认为外形的改变也是一种创造，我想这就等于承认用自己的语言表达别人已有的观点也是一种创造，这显然是不合适的。另外，如果我们只看到缝纫机的使用过程，而不了解其原理，同样也不会对"一动一停"的思维需求作出回应。所以说看与分类存储之间的关系决定了思维对它进行提取与运用的方法。

除此之外，对我们设计思维影响更大的恐怕还不是对于认识对象的不了解，而是我们已经非常熟悉的东西以及我们的知识结构本身。一些对象我们既看到了它的形式、使用状态，同时还了解了它的基本结构、原理和功能，可谓达到标准的"认识"了，可问题就在于这种已经建立起的概念和分类却对设计的创造思维产生决定性的制约作用。例如设计专业的某学生在设计供儿童使用的摇椅时，他几乎找出了他所能找到的各种摇椅作为参考资料，从中发现问题，以便提出并改进关于儿童摇椅的设计构思。这样一种设计方法几乎是一种标准的设计程序，我们不论其结果，仅从其思维的方式来看看概念的建立与分类是如何影响设计思维的。首先，摇椅是椅子，对于这一结论我想大多数人不会提出异议，自然也就是它的分类了。那么"摇"对于"椅子"来说没有意义吗？显然不是，正是这个"摇"字区分了它与其他椅子的不同。但是某一类对象无论它存在着怎样的特殊性，相对于一个较大的类别来说，它在属性或者用途上都不会改变。正因如此，我们在做设计分析时才会在椅子的类别中，而不是在其他的类别中，提取摇椅作为分析的对象。

这就像"白马非马"的命题，摇椅的"摇"字是对椅子的限定，是区别它与其他椅子的根本特点所在，如果我们认为"摇椅"就是一个名词，表示的是一个类别，那么"摇"字注定要被椅子吞噬，它本身具有的一切活力与特性也将随之消失。如果我们将"摇椅"拆分为"摇"和"椅"，"摇"是动词，代表一种运动的方式，"椅"是名词，代表一种物体、对象，那么"摇"就不从属于"椅"，而"摇"本身具有的活力就会保存下来。"摇"的方式与方法就再不局限于已有摇椅的方式与方法，因而我们的设计分析与思维也就不会局限于此。

当我们寻找到一种适合儿童摇椅的新的"摇"的方式，一个新形式的儿童摇椅便产生了。当然，这里说的"新"只是针对现有的摇椅而言，也许"摇"的方式并非我们创造，椅子作为一种坐具的概念也非我们创造，然而，一种不曾出现在现有摇椅中的"摇"的方式，结合了适合这种方式的椅子所形成的摇椅，不是一种创新又是什么呢？最后，这样一种新形式的摇椅，在

我们进行认识活动与分类储存时,"摇"和"椅"注定又将成为一个名词性的整体——摇椅。

3. 概念与设计的创造性思维

概念与创造如同人类文明进步的两只脚,在行进的过程中,两只脚交替运作,我们很难说清楚到底哪只脚在前,哪只脚在后,是前脚带动后脚,还是后脚推动前脚。概念与创造也同样如此,我们必须借助于现有的概念或者知识来实现新的创造,无论你是用逻辑推理还是其他方式,你所使用的概念、知识都是已知的,相对于尚未出现的创造而言,它就是旧有的。即使新的创造出现了,我们也只能用现有的,即旧有的概念、知识来完成对新创造的支持与诠释,而无法用新的知识或者新的概念来完成对新创造的支持与诠释。试想如果我们新的创造、新的知识、新的概念都是前所未有的东西,不能从我们已有的概念或知识中获得任何帮助,那么我们又怎么能认识它们呢?因此,利用已知的、现有的概念或者知识来创造新的概念或者知识,正是概念与创造性思维的特点。

然而,概念与创造的关系和特点并非人人都能正确理解,虽然我们天天都在谈论着创造或者创新,对于创造或者创新的本质是什么,却未必能给出一个准确的回答。通常说的创造与创新是指形式的创造、创新,还是功能的创造、创新?又或者是工艺、材料的创造、创新?等等。也许你认为都是,不错,它们的确都需要创造或者创新。可是我们如何制定新形式、新功能、新材料、新工艺的标准呢?仅仅是因为新创造出来的东西与现有的有些不同吗?如果是这样,那么我们在手机上贴一个小小的卡通贴纸,在衣服上印上几个字,在建筑上划几道分色线等,是否就能算是新形式的创造或者创新呢?如果说这些没有改变其外形而不能算是新形式的创造或者创新,那么我们在手机上增加一个手机绳,在衣服上划上一道口,在建筑上加上一个坡屋顶,是否可算新形式的创造或者创新呢?如果我们给予肯定,那么我们的

依据是什么？如果我们给予否定，那么改多少才算是新形式的创造或者创新呢？或者你认为新形式的创造与创新应该以市场为目的，必须符合市场需求，而不在于对其外形改变得多与少，那么这就意味着市场已经先于你存在着对某种形式的需求，你所做的只是发现这样的需求。若真如此，就不可能有新产品出现，因为一个新产品在未上市之前消费者并不认识，更不会存在对形式的某种需求。可见，我们所说的新形式的创造与创新并非只是造型的问题。新形式的创造与其说是创造一个新的形式或者说创造一个新的造型，还不如说是创造、创新一个新的概念。只有创造出新的概念，才可能出现新的形式，新的形式也才具有生命力。缺乏概念的东西是不可能被认识和接受的，因为不能表达概念的形式是没有意义的形式，这就是为什么在设计中会存在着所谓"怀旧""人性""科技""时尚""潮流"等设计元素。

功能、材料、工艺等的创造和创新与形式的创造和创新虽说不能完全相提并论，但是也存在着与形式的创造和创新相同的问题，一方面它们本身的创造和创新需要借助现有的概念、知识来实现，另一方面也同样面临着"有效性"的问题，即"改多少"或者是"改到什么程度"才算是创造和创新。或许你会认为不应该以"改多少"作为衡量创造和创新的标准，那么我们应以什么作为标准呢？显然我们需要一个有说服力的东西来验证它是否属于创造或者创新。不过问题的本身已经为我们提供了前提，如果是属前所未有的创造或者创新，即我们现有的概念中所没有的，那么它首先需要创造和建立的是概念，否则无法被人们认识和接受。如果是相对于"现有的"进行的改进，那么在概念上它只是"现有的"一种延续或发展。

明确创造与创新的所指和基本内涵仅仅是为创造性思维准备了一个有利的条件，而要想达到创造与创新的目的，关键还在于如何利用现有概念，或者说如何打破现有概念，毕竟新的创造是从现有概念之中孕育出来的，而这一点恰恰又是我们缺乏清醒认识之处，因为新的创造绝不会轻而易举地从现有概念中脱胎而出，反而注定会受到现有概念的制约。然而，现实社会中我们的思想往往过于急功近利，在学习和接受新事物的时候往往囫囵吞枣，在

使用时又缺乏仔细的思考和分析，导致很多现有概念被混淆、歪曲。如家用电器的设计，家用电器只是一个泛指，它几乎涵盖了用于家庭或者类似场所的所有电子器具，但其核心是"家用"，这一点本应该明确无误，可是在设计过程中，我们的注意力往往过于集中在"电器"之上，结果我们的创造或者创新不是将对象由"圆"改为"方"这种，就是添加一点所谓的"功能"。其实，我们之所以设计这样的形状，采用这样的使用方式，并不是由"电器"本身决定，也不仅仅是由"人"来决定，而是由"家"来决定。而我们将"家用电器"变成了"电器"的代名词，"家"的概念被无情地掩埋在了"电器"之中。这样一种本末倒置的理解，又怎么谈得上创造与创新呢？甚至连对象的概念都没有搞清，又怎么谈得上打破概念呢？

"家用电器"的设计首先应该注重"家"，然后是"用"，最后才是"电器"。因为"电器"是一定的，而"家"却各有不同，有不同的民族、不同的地域、不同的国度、不同的传统、不同的文化背景等，对于"家"的理解与感情也各有不同。我们只有充分理解了这一点，才有可能理解"家用电器"的不同风格、不同形式。尤其在中国，"家"对于人们而言不仅仅是一个栖身之地，而且与事业有成、社会地位、荣辱兴衰等有着密切关系。理解了"家"之后，"用"自然就容易理解了，比如，是中国人的家庭所用，还是日本人家庭所用；是西方人家庭所用，还是东方人的家庭所用，等等。

由此可见，要创造、创新就必须打破概念，而要打破概念就必须从现有概念的束缚中挣脱出来，这就必须与现有概念保持一种游离状态，同时还要改变我们的思维方式，改变我们已经习以为常的、概念化了的思维习惯。只有这样，创造与创新才有可能成为现实。

「第二部分」
part 2

设计造型

第一章 形

1. 认识形

我们常说,"世间万物,林林总总,千奇百态,各式各样"。我们之所以这么说,首先就已经证明了我们能够认识和识别大千世界的一切,对此种能力,我们不得不感到惊叹。可问题是我们人类究竟是如何认识和辨别这些不同的形和形态的呢?如果我们了解了人类是如何认识和辨别这些不同的形和形态的,就能知道它的依据是什么,知道不同的形和形态在我们的概念中(或者在我们心中)是什么样的。这无疑有助于我们了解形、形态与视觉的关系,有助于我们了解视觉与思维的关系,因为设计就是关于形、形态与视觉、思维关系的研究。

不过,在此我想不应该像艺术研究——特别是绘画艺术研究——那样探讨形、形态与视觉、思维之间的复杂关系,或者像心理学家那样探讨感觉、知觉问题,我们要讨论的中心主题是"我们是怎么认识、怎么识别形和形态的",以及"不同的形和形态在我们的概念中(或者在我们心中)是什么样的",或者说"在我们的概念中是否存在一个标准,存在规范的形和形态",

而并非"感觉是如何将感觉到的东西转换成大脑能够识别的神经编码,知觉组织又是如何形成对客体的加工,以及知觉是如何被赋予意义的"等心理过程。太多已经被研究和证实的成因、数据毫无疑问会影响我们对主题的直接探讨,我们也无法完全脱离它们,毕竟我们讨论的主题是"怎么认识、怎么辨别和怎么记住形和形态"的问题。因此,这就决定了我们的研究离不开艺术学、心理学等相关学科的研究成果。我们将以具体的形和形态图例进行分析,探讨我们认识、识别、记忆的过程,以及在这个过程中艺术学、心理学等相关学科给予的帮助。

艺术范畴对形和形态的研究通常是将它们按性质、特征进行分类,主要有自然形态、人工形态,或者具象形态、抽象形态。分类的目的就是为了帮助我们认识、识别和记忆,然而这样的分类并不能帮助我们解决对形的认识和识别的所有问题,特别是形、形状与人的视觉思维、记忆的复杂关系,以至于使我们的识别系统显得那样苍白无力。如图2-1-1,我们可以说出图中呈现出来的斑、纹是什么形状吗?它们是自然形态还是人工形态,是具象形态还是抽象形态?

漆斑　　　　　　　　锈斑　　　　　　　搅动的油漆

石材纹理　　　　　　岩石　　　　　　　干裂的土地

图2-1-1

如果说漆斑、锈斑、石纹以及土地的干裂纹都是靠自然因素形成而非人工所为，属于自然形态，那么"搅动的油漆"是自然的还是人工的呢？如果说是人工形态，那么我们能复制一个这样的形态吗？如果说是自然形态，那么没有"搅动"的人工因素它能形成吗？如果说"搅动"只是外因，它形成什么样的形是靠自律的因素生成的，而图2-1-2中堆砌的垃圾、方形西瓜以及医学整容又该如何分类呢？

堆砌的垃圾　　　　　方形的西瓜　　　　　医学整容

图2-1-2

如果说堆砌的垃圾是自然形态，那么自然界会靠其自律形成这样的垃圾形态吗？如果说是人工形态，那么会有人以堆砌成这样的形态为目的吗？如果我们说方形的西瓜是人工形态，那么也就承认了经过整容的人是人工形态了。如果经过整容的人是人工形态，那么化妆呢？即使是淡妆，因为只是程度上的差别。

同样，抽象与具象之分也难尽其事。由此可见，看到某种形或者形态并不一定就能认识、描述和记忆它。换言之，如果从认识与记忆的角度出发对形或者形态分类的话，那么只应该存在"可认识的形"和"不可认识的形"两种。当然，这里说的"不可认识的形"并非指不能认识它的性质或者属性，而是我们无法记住它们的形状，无法记住当然也就无法作为知识来提取和运用。如上述图中的漆斑、锈斑、石纹、堆砌的垃圾等，我们无法记住其形状。

那么哪些是"可认识的形"呢？它应该具有能够被我们已经掌握的其他知识来描述的特点。

描述图 2-1-3 中石块的形状，我们通常会说是一个"带圆的长方形"，或者类似的描述，尽管石块并不一定圆，也不一定方，但不影响它总体呈现的形状。这说明我们对"圆"有概念，对"方"也有概念，这样我们就能记住和把握对象了。

关于雪，虽然我们对其有概念，但眼前它所呈现出的形状我们还是很难用恰当的概念来进行描述，因此相对于石块来说就显得难以记忆。如果你一定要记住这个形状，或许可以将它看成一只"趴在那里的猫"，也可以看成任何你认为可能的对象。虽然这样的认识和记忆方式过于牵强，但有一点我们是清楚的，即我们必须借助其他我们能认识和记忆的方式来处理当前的形态。

烟的形状对于我们来说有些虚无缥缈，不过根据其性质、特点，我们在形容它的时候常常会说"轻如薄丝"，或者"漂浮的丝带"等。总之，我们还

石块

地上的雪

石笋

烟

图 2-1-3

是能借助其他知识来把握。

石笋就不用说了，从它的名字我们就可以知道其形状，这是因为我们知道笋的形状。

类似的例子我们就不再列举，但上述的例子说明了两个问题：第一，我们之所以说图2-1-3中的石块是一个"带圆的长方形"，是因为我们对"圆"和"方"都有概念，那么"圆"就是一个类别，"方"也是一个类别；我们之所以说该图中雪的形状像"趴在那里的猫"（或者你认为的其他对象），是因为我们对"猫"有概念，那么"猫"就是一个类别；我们之所以说该图中烟的形状像"丝带"，是因为我们对"丝带"有概念，那么"丝带"就是一个类别。因此，对于形和形态的认识，如果说类别的话，任何可以"寄生"的对象都是一个类别，否则它就不可能成为"寄生"的对象。我们在认识与识别的过程中并不会关心它们的动物、植物、自然、人工、具象、抽象等属性问题，这一点也是艺术家、设计师与其他不同学科的专家的区别。地质学家可能更关心石块的矿物性质，考古学家可能更关心石块所提供的历史信息，而艺术家、设计师关心的则是形和形态的视觉效果，以及它给人带来的心理感受。第二，认识和识别的"寄生"对象（我们已具有的那些概念），必须是一个完整的概念，如"四方形"指的是一个整体，而不是某一个角，或者某几个角，"猫"也不是指猫的头或者猫的某一部分。也就是说我们认识的形和形态在我们心中是以一个完整的概念体现的，这个完整的概念就是我们所说的"形体"。

不过，这种通过已有概念来认识新的物体、形象或形体的方法，实质上就是通过我们已掌握的知识来认识和学习新的事物、对象。人类认识事物除了幼儿时期的实指之外，更多的是靠我们已有的知识来实现的。但这种方法在为我们认识和学习新事物提供支持的同时，也带来了极大的混淆和困惑，因为所见与所想之间不仅受到概念分类的约束，同时还受到经验的影响。这一点我们将在后面进一步阐述。

2. 形体

形体指的是事物的外部形状，我们对事物的认识常常是通过其形体来实现的，没有形体的对象我们可能会称之为"幽灵"。可是，如果我们仅仅将形体看成是事物的外部形状，那只能说明一个客体"客观"地反映在我们的视网膜上，这种"客观"地反映最多只能被认为是"看到了"。生活中除了大脑有生理缺陷的人之外，实际上我们看到的对象是经过组织、加工、理解后的对象。如我们看到一只猫之所以是猫而不是狗，是因为视觉捕捉到的形状经过大脑的组织、加工、识别后，符合我们概念中"猫"的形状和特点，所以我们才说它是"猫"。理解这一点对于我们理解形体与概念的对应关系特别重要，尤其是对于艺术家和设计师而言。因为我们说的"造型"指的是"一个整体的形"，一个能符合概念主体的形，即使再复杂的形都能组成一个主体形，其他的形只是在主体形上进行增减，但不影响主体形的呈现。如前述石块的例子，我们说它是"带圆的长方形"，然而我们眼前的石块显然没有一条边线是直的，带"圆"的地方甚至还呈现出尖角，我们却依然称其为"带圆的长方形"。这是为什么呢？可想而知，我们将我们看到的石块理解成一个完整的主体，并且这一主体符合我们的某些概念，凹凸不平的边线被看成是主体上凸起或者缺失的部分，同理，一边呈现的"尖角"被看成是"圆"的缺失（如图2-1-4所示）。

石块1

石块2

图2-1-4

图 2-1-5 选自 Richard J. and Philip G. Zimbardo, *Psychology and Life*, 16th Edition。

至于为什么我们可以将凹凸不平的线看成一条直线，将"尖角"看成是"圆"的缺失，或许可以借助心理学的研究成果来解释。

在图 2-1-5 中，一个完整的白色三角形叠加在另一个三角形和三个圆形上，而实际上两个三角形都不是真实存在的，但是你还是能知觉到它的存在。这是因为你的知觉系统提供了边界，说明组织过程中"封闭性"使你将不完整的图形视作完整的。"封闭性"心理学中指的是在一定条件下视觉会将残缺的部分补充完善。

图 2-1-6 中三组相互对应的物体，其中两组虽然删掉了部分信息，但我们依然能识别它们。

根据上述心理学的实验结果，虽然我们将图 2-1-7 中的石块的边线进行了部分模糊和删除处理，但

图 2-1-6 选自 Richard J. and Philip G. Zimbardo, *Psychology and Life*, 16th Edition。

图 2-1-7 石块

是不影响我们对其形体的解读。

另外，我们还可以从儿童画中找到某些答案，将不规则的线看成是儿童画的特点，并不影响对于对象的主体形的把握，这充分说明了人的大脑中存在着一个能与概念对位的主体形（如图2-1-8中的右图）。

《我们幼儿园的汽车》（间濑将太，3岁，日本）　　　　　石块

图2-1-8

当然，在此我们举例说它的形状是"带圆的长方形"，并不具唯一性，你可以将它看成任何你认为的形，格式塔心理学家认为这取决于你的组织原则，这些原则在心理学中已经得到研究。不过，"将它看成什么"对于我们要讨论的主题来说并不重要，重要的是我们说的"形体"是一个有"主体"的整体的形。如前述"带圆的长方形"，长方形就是主体，而"圆"是附加的，附加后的"形"必须呈现"方形"的特征。反之，如果说是"带方的圆形"，那么"圆"就是主体，附加后的"形"就必须呈现"圆"的特征。

3. 形势

形有形状、形态之分。形状是外表的、客观的，即人们常说的外形，对于表达的内容或者概念而言，它仅仅指事物、对象外表的客观反映，并不具有深刻的内涵。如我们日常所说"这个东西是什么形状，那个东西是什么形

状"，它只是一种客观描述，并不含褒贬之意。而形态与形状不同，它是形状所呈现出的一种状态，如庄重、威严、高贵、华丽、轻松、流畅、朴实等，尽管对状态的解读来自人们的心理和意识，但它已经不再是一个纯粹、客观的形状了，它包含一定的含义，表达一定的内容和概念。

形能够表达一定的思想情感是源于人们对形的选择，这就如同文字能表达思想情感是源于人们对文字的选择一样，人们将不同的文字进行排列、组合就能形成一个表达思想情感的完整的形式。如果文字仅仅作为一种存在的客观符号，文字本身就失去了它的表达能力，这就如同客观存在的形一样，不具有任何意义。既然文字需要人们对其进行选择、排列和组合，就说明选择、排列和组合存在着一定的方法和技巧，这就是人们所说的写作方法和技巧。也正是因为有了这样的方法和技巧，才使得我们的文学作品在思想情感的表达方式上丰富多彩。有的作品朴实无华，有的作品气势磅礴，有的作品细腻婉转，但最值得人们玩味的作品却是需要读者发挥自己想象力的作品，如《红楼梦》中对人物晴雯的刻画，晴雯的美丽在《红楼梦》中是出了名的，然而作者却从未正面描写过晴雯的美丽，只是说她长得比"谁"还要"怎样"之类，甚至借用一些反感她的人表现出的嫉妒来衬托。作者对其他众多人物的美丽作越多的描绘，对晴雯的衬托作用就越大。因此，晴雯的美丽是结合了读者想象力的美丽，读者想象得有多美她就有多美，而且每一个人对美都有不同的想象，这就是文学艺术作品的魅力所在。

文学作品如此，那么对于造型艺术而言，形在思想情感上的表达又如何体现呢？这正是问题所在，很多文学作品搬上银幕之后，不少人物形象与观众所想相距甚远。对于文学作品来说，再具体的描述也是抽象的，而对于以形作为表达手段的造型艺术来说，再抽象的形也是具象的，这就是两种不同形式的艺术的特点。可是，如果由此断定造型艺术不如文学艺术，是造型艺术的局限，那么一对情侣无限深情的眼神，你又能用什么样的文字来描述呢？还有那"一投足""一回眸"的内涵又能用什么样的文字来描述呢？相信某些时候，任何文字的描述都不能替代心中的具体形象。因此，我们不能

说造型艺术在调动观众的想象力方面存在着弱势，关键是我们能否抓住最能引起观众想象力的瞬间形态。

如图 2-1-9 是罗丹的雕塑《掷铁饼者》。转身、手臂后摆、转换重心等，这就是掷铁饼运动的标准姿势，利用身体的旋转而增加抛出的力度。这一刻正处在一种瞬间的静止状态，处在"力"将要爆发而未爆发的一刻。虽然雕塑本身并不会动，也不会真的产生你所感受到的力度，但形态所表现出来的趋势足以将这种力度传给你，而这种力度的大小是由你想象的。

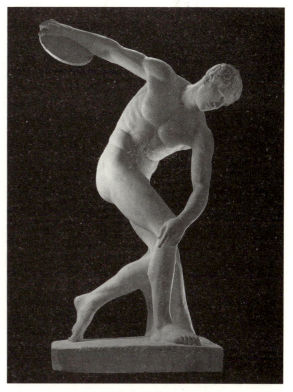

图 2-1-9

如果说《掷铁饼者》是具象的作品，那么当我们面对一个由光线带来的十字架时（图 2-1-10 日本建筑师安藤忠雄的"光之教堂"），又会作何感受和想象呢？尽管光是自然光，但在与十字架的形态结合后，它成为了上帝之光，置身于这样的环境中，我们根本不会去在乎这是否只是建筑外面的自然光这类无聊的问题。

跑车与普通轿车的区别，不仅表现在机械、功能方面，形式上也有较大区别，如图 2-1-11 所示。跑车的形式借助了人们已有的关于空气动力学的日常概念，尽管这种概念相当抽象和微妙，特别是在表达符合或者满足空气动力学的程度上以及科学性上，形既不能量化，也无法在表达上建立一个标准，但是人们还是能利用形本身具有的特性，尽量与空气动力学取得一种趋势上的一

80/设计原理

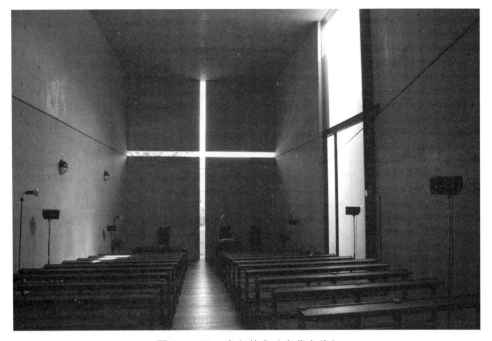

图 2-1-10　光之教堂（安藤忠雄）

图 2-1-11

致，并且这种趋势越强就越能传达运动的概念，这就是我们常说的"动感"。

又如凤凰卫视的标志（图 2-1-12），其旋转的动感就由形状的动势所呈现出来。

类似的例子就不一一列举了，生活中，我们常常会用这样的语言来表述我们的所用之物、所见之物——"充满了立体感""充满了科技感""充满了

动感",等等。这里所说的"感"指的是感觉、感受,而"充满了"则是一种程度的描述,既然是程度,那么毫无疑问就会存在多与少或轻与重的关系。这首先说明形或形态会给人一种感受,而这种感受的强弱,除了受人的概念因素影响外,主要还取决于形状的变化所表现出来的趋势。请注意,这里涉及两个方面的问题,其一是"形"的问题,其二是"变化与趋势"的问题。也就是说,

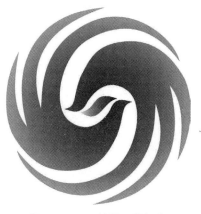

图 2-1-12　凤凰卫视标志

在对形进行改变之前,我们大脑中就已经存在着一个概念中的"原形",类似于格式塔心理学中的"完形"。对于"原形"的理解我们在上述章节中已经提

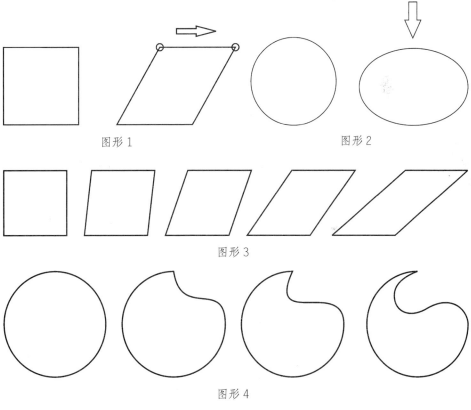

图 2-1-13

过,如"带圆的长方形",因为我们对"圆形"有概念,对"长方形"也有概念,因此"圆形"和"长方形"就是我们概念中的"原形"。"变"与"原形"之间从某种意义上可以理解为对图形的理解与推理,或者说非推理之外的"形",即为"原形"。如图2-1-13中图形1中方形与菱形的关系,方形在格式塔心理学中被认为是原形,而菱形则是由方形演变而成,也就是说由理解或者推理而来,而方形则不能由其他形理解而产生。如"平行四边形"可以被认为是两点移动而形成(图2-1-13中的图形1),"椭圆形"被看作是"圆形"受压而形成等(图2-1-13中的图形2),而"方形"和"圆形"就难以用推理的方式解释。

从图2-1-13中的图形4中可以看出"原形"具有最强的稳定性,对"原形"的变化越大,其动势就越强。再如图形1中,人们会认为菱形是正方形移动了上面两点而产生,在此表示移动得越远,菱形的趋势就越强,也就越具动感。

由此可见,形除了存在形状、形态之分外,还存在着由它们本身表现出来的势,形的一种趋势、气势,即"形势"。

4. 形的基本属性

世界万物都有其基本属性,形也不例外。哲学将属性定义为"实体的本性",而逻辑学的属性统指对象的性质和对象的关系,包括状态、动作等。无论是哲学还是逻辑学,它们对于属性的定义与我们所要表达的基本内容和含义本来并无异议,但是,形毕竟不是哲学或逻辑学中靠逻辑推理出来的东西,它是"存在"与"观察"的综合心理反应。一定的形,"我们怎么看"必定受制于"怎么理解",或者说我们看到的这个"形"是这个"形",而不是其他,取决于我们自上而下或自下而上的心理加工,即不同的人对于相同的形在看法与理解上存在着一定的差异性。尽管如此,我们还是不能否认形存在着一定的形状、颜色、美、丑等基本性质,只不过对于形的构成状态而言,除了

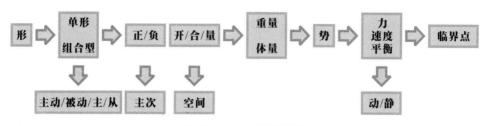

图 2-1-14 形的属性

具有共有属性外,还具有它的特有属性,即它的大小、动静、力度等关系,因此其特有属性就是我们区别此"形"与彼"形"的重要依据。为了对形有一个更好的了解,我们将形的共有属性与特有属性进行了归纳,如图 2-1-14 所示。

从图中可以看出,形分为"单形"和"组合形"(复合形),无论"单形"还是"组合形"都存在着正形、负形以及开、合、量的关系;而量又分为重量和体量;同时所有的形都有着势;势又包含着力、速度、平衡、动、静的因素;且各因素都有临界点,如果超出临界点,那么无论是力、速度、平衡还是动、静,所有状态都将被打破。

单形是独立、完整、单一的基本形态或形体,是形态或形体最基本的元素,也是正、负形的相互体现和组成,没有正形就没有负形,反之同理。单形也具有平衡、对称等关系。当然,所谓"单形"只是视觉归纳的相对单一的基本形态或形体(如央视大楼被称为"大裤衩",还有"鸟巢""水立方"等都是视觉的归纳),虽不能等同于格式塔心理学中的"完形",但可以借用格式塔心理学中"完形"的定义来解释它,单形可以由各种要素组成,但它并不等于构成它的所有成分之和,它是完全独立于这些组成要素的全新形态或形体。当组合成整体时,它也是单形的一种形式。如篱笆是由很多木条所构成,并明显形成整体,那么这个整体所呈现出来的形则可以理解成单形,而不应该将其理解为每一个木条,木条的排列也不等于就是篱笆。然而,就木条本身来说,理所当然也是一个单形。同理,我们可以将其视作由线所组成的面,俯视时,篱笆的横截面就呈现出点的形状,如果将整列篱笆横截面横

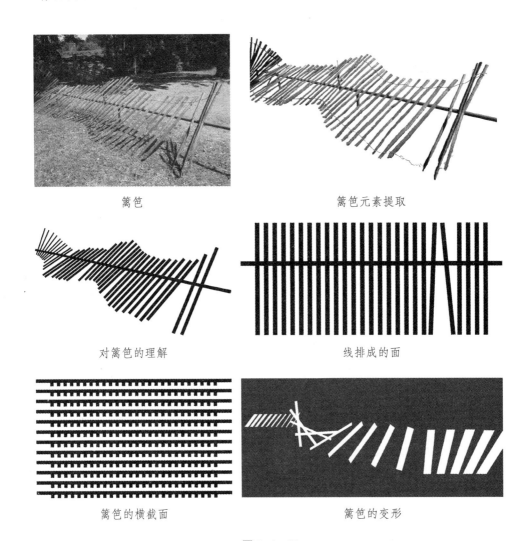

篱笆　　　　　　　　　　篱笆元素提取

对篱笆的理解　　　　　　线排成的面

篱笆的横截面　　　　　　篱笆的变形

图 2-1-15

向排列，所看到的整体图形就会有面的感觉，即由点所构成的面，而组成这个面的线或点就像是被放大了的印刷品的网点。这就是视觉的"空混像"（见图 2-1-15）。

总之，单形除了自身必须独立、完整，且具有一定的单纯程度外，更重要的是它是构成其他形态或形体的基本元素，同时，它也是我们认识、归纳和理解复杂图形和形态的结构本质的依据。

组合形（复合形）与单形相对，由不同的形加工而成，如图 2-1-16 中的

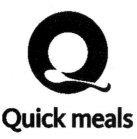

Quigk meals 标志　　　　组合形图例1　　　　组合形图例2

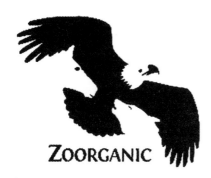

正、负形图例2

开与合形图例1　　　　　　　开与合形图例2

图 2-1-16

组合形图例。

正形与负形：世界上一切事物的呈现都有一定的背景，并且受这个背景的调节和影响。而视觉选择主体与背景依据的是观察者的意象，当视觉或注意力集中在主体上时，主体就是主体。但是，当视觉或注意力集中在背景时，背景就成为了主体。所以，主体与背景是相对的。如果正形代表主体的话，负形就是背景，反之亦然，如图 2-1-16 中的正、负形图例。

开与合：开的意思是打开、开放，合的意思是封闭。就形体本身而言，闭合的形体体量感或重量感较强，开放的形体层次感和空间感较强，如图 2-1-16 中的开与合形图例。开与合形图例 1 表示闭合的形体体量感或重量感较强，而开与合形图例 2 则表示开放的形体层次感和空间感较强。

量，指形体的重量感和体量感。我们从字面就可以看出重量感、体量感都包含了两个方面的问题：一方面是物体的物理质量，另一方面是心理的量。

量图例 1

量图例 2

图 2-1-17

所谓"感"其实就是物体的物理质量对心理的影响，或者说是心理对物体的物理质量的反映。如同样体积的棉花与铁谁重的例子，可以说明物体的重量感和体量感除了来自于形体或形态外，还与形体或形态的材质、色彩等有关，如图 2-1-17。

势，格式塔心理学证明，每一个形都是紧张力的呈现，并且存在于某种特定的力场之中。正是在这个意义上，人们才常常评价说某种形是"稳定的"，某种形"不平衡"等。例如三角形的顶点如果向下，就失去了顶点向上时给人的较强的稳定感。一条从垂直方向稍微倾斜的线条，看上去似乎正在向垂直线偏离或靠拢。还有，一个不完全的形，会引起视觉的"补充"愿望。这种"补充"愿望又受形的不完全程度的影响。当它超越了人们对其分类或认识的界限时，就变得模棱两可，反过来它呈现出的形的趋势就越低。总而言之，任何形都会呈现出某种趋势。

前文中的图 2-1-5，让人感觉黑色线框的三角形是平衡的，而白色的三角形处于不平衡的状态。前文中的图 2-1-6 中右边一组呈现的形的趋势较弱，中间一组则较强。

综上所述，我们归纳如下：

第一，形分单形、组合形。其中，组合形有时包含了不确定因素，这要看形本身的趋势对心理所起的作用。

第二，组合形内部各单形在相互关系上往往呈现出主动与被动或主与从的关系。

第三，无论单形还是组合形，它们都会涉及正、负、开、合、量、势等关系。而正、负、开、合体现的是主次关系和空间关系。

第四，量体现了重量与体量的关系。

第五，势反映了力、速度与平衡的关系。力、速度与平衡又都会具有它们的临界点，超过了临界点就会失速、失去平衡、失去弹性，等等。

第六，力包含着离心力、弹力、张力、反作用力等。关于力的问题，我们可以从生活中得到启示，如图 2-1-19 和图 2-1-9 所示。图 2-1-19 和图

图 2-1-19 弓箭手赫拉克勒斯

2-1-9 中的雕塑作品充分体现了人们对反作用力的运用,而它的力度实际上是人们对即将爆发的反作用力的想象。

由图 2-1-20 我们知道链球运动员需要运用离心力和反作用力来增加投掷距离,为此,链球运动员必须在离心力、速度与重心之间达到一种平衡。而速滑运动员在弯道中由于速度的关系,同样会产生离心力,不同的是速滑运动员需要克服这种离心力,因此,速滑运动员必须不断变换、移动重心。他们都有一个共同的特点,那就是掌握好平衡,由此可见离心力、反作用力、速度与平衡的关系。

图 2-1-21 是一张撑杆跳高的图片,从图中我们除了可以看到杆所呈现出

链球运动

速滑运动

图 2-1-20

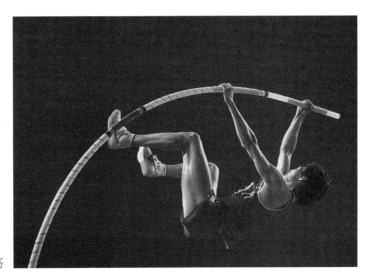

图 2-1-21 撑杆跳高

来的曲线,能感受到这种曲线所带来的弹性外,还会在潜意识里担心杆是否会折断这样的问题。这说明了曲线存在临界点,无论是何种材质,超出临界点,曲线就易折断,或者会失去弹性。

第二章　形与造型

造型在设计中所起的重要作用是不言而喻的,设计与雕塑、绘画艺术曾一度被统称为"造型艺术",由此可见"纯艺术"与设计的渊源关系。因此,设计中的造型问题也就不可避免地受艺术的影响,不过真正让设计中的造型问题得到革命性突破的,还是19世纪末20世纪初的现代艺术各流派,它们不约而同地将艺术创作视为一种纯粹的视觉活动,从而引发了人们对形、形式与视觉关系的研究。从形、形体、形态在视觉、心理上的纯粹反应(即抛开了"主体性"不同形的心理反应)到研究它们之间的规律性,从造型的方法和手段到俗称"三大构成"的形成等,所有这些无不反映了形与造型在设计和艺术中的重要地位。

可是,这些对形与造型的研究基本上都还是遵循一般的认识规律,即将看到的事物、对象通过已有的知识概念化,以便人记忆与储存。尽管其中涉及认识与心理的研究及视觉与思维的关系研究,但往往忽略了对视觉与创造性思维的关系的研究。我们现有的认识方法能够迅速地将看到的事物、对象进行划分、归类,然而,正是这种迅速而有效的认识方法无情地剥夺了我们进行创造性思维的机会。

原稿纸 1　　　　　　　　　　　　原稿纸 2

图 2-2-1

如果问图 2-2-1 中显示的"是什么",我们会不假思索地回答这是原稿纸。这个回答表明我们不但认识它,而且还将它们进行了分类。我们的思维也完成了从视觉到认识、从认识到分类储存的一系列过程。然而,我们对此就不需要再思维了吗,我们对对象的思维到此结束了吗?

果真如此吗?这只是原稿纸吗?如果我们将眼前的对象视为一种有很多方格的形式,并且暂时从我们认识的原稿纸概念中抽离出来,游离于认识与概念之间,将会如何呢?

图 2-2-2 是应客户要求而做的酒店建筑设计,酒店的立面看上去就像原稿纸,或许你认为这只是个案,因为从设计思维的角度来看,很难说我们是先有了原稿纸的概念还是先有了这种形式的概念,毕竟不是每个建筑设计师都是先想到原稿纸后才有设计,因此就很难说是建筑像原稿纸还是原稿纸像建筑,更何况原稿纸的形式与建筑在某些方面确实有容易让人产生联想的共同之处。可是如果我们还一直纠结这个问题,那么只能说明我们的理解过于狭隘。我们说过原稿纸在脱离了属性和用途的概念后,它只是排列着很多方格的一种形式,对于设计师来说,眼前的形式永远都是暂时的、活动的,它

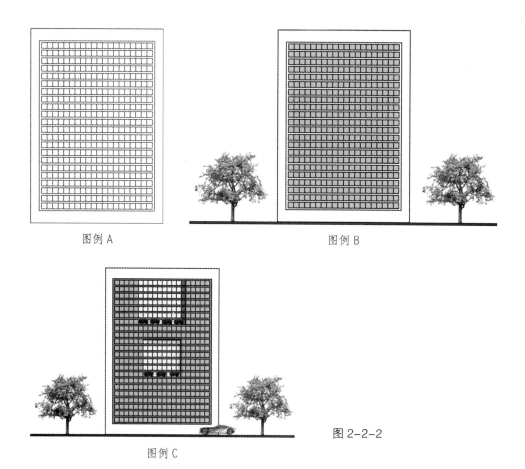

图 2-2-2

可能是建筑的立面,也可能是手机的按键、电脑的键盘、还有可能是表面的肌理,等等。至于方格的排列,它既可以纵横有序,也可以蜿蜒交叠,其形状既可以是方形,也可以是弧形或圆形,当然还可以是其他任何形,关键是你怎么看(如图 2-2-3)。

类似的例子还有我们熟悉的北京奥运会场馆鸟巢、水立方等建筑,以及"水滴形"的国家歌剧院等,我们总不能说自然界的鸟巢、水立方以及"水滴形"是受建筑的启示而形成的吧?恰恰相反,是设计师无一例外地受到了自然界的启示。问题是自然界的这些现象并不只是这几个设计师才能看到,但能成为设计灵感的来源,至少说明我们不会造出一个我们未曾认识的形来,同时我们也不是生活在不受外界影响的真空中,我们通常说的创意或者创造

键盘　　　　　　　　　　　　　椅子靠背

建筑方案效果图

图 2-2-3

只不过是对已有物的再加工。这就像绘画中的"调颜色"一样，任何一种新的颜色都是已有色彩的混合，关键是我们能否把握现有颜色与所需颜色之间的内在关系。如果现有的东西不能给我们任何启示和想象，那么我们就毫无创造可言。

下面的例子就是受吊锤和铜管乐器的启示设计的家庭影院音响。我们经常在建筑工地看到工人用"吊锤"来测量垂直度，也许有人不知道吊锤的名称，但是我相信很多人见过它并且了解它的使用过程。然而，从形式与逻辑关系上来看，吊锤与音响似乎并无必然关系，在音响功能的实现方面也有一定难度，当然，或许铜管乐器相对而言较好处理，起码它与音乐相关。

在评论音响的言论中，我们可以发现这样一些描述高级音响的词：精准、专业等。吊锤作为专业的测量工具，对精准的追求与音响对声音精准的追求不能不说高度一致，而且吊锤的功用及形式早已被人们接受，因此利用这一众所周知的概念来表现音响品质的精准，无疑会带来一定的品质感与形式感（如图2-2-4所示）。

我们对于铜管乐器都有一定的概念，它那优美的造型、金灿灿的质感、耀眼的光芒，以及悦耳的声音，使我们得以感受音乐的魅力。如果我们将铜

线吊锤1

线吊锤2

线吊锤的运用

图 2-2-4

吊锤音响 1

吊锤音响 2

吊锤音响 3

图 2-2-4

管乐器的按键作为 CD 机的按键，将铜管乐器的部分造型作为 CD 机的设计元素，不但能在视觉上提升 CD 机的品味，而且还能让 CD 机具有音乐的内涵（如图 2-2-5 所示）。

当然，还有更多类似的例子，我们就不一一述说了。总之，它足以反映

圆号　　　　　　　　　　　　　　萨克斯

音响 CD 机

图 2-2-5

设计造型中存在的两大问题。

其一是造型的创意问题,即造一个什么样的型。任何设计都以一定的形式或者形态出现,然而,这个一定的形式或者形态并不是对设计对象的内容进行简单堆砌或者排列,也不是毫无节制地进行包装,这就像作家不能毫无修饰、毫无逻辑地将材料呈现出来一样,他需要对事件有一个整体的把握和控制,并在此基础上寻找引人入胜的表达方式,对事件进行处理和编排,是高雅淡泊还是雅俗共赏,是峰回路转还是平铺直述,这就是我们所谓的"文风"或者说"风格",也就是文学的"艺术性"表现。设计也是如此,需要我们对设计对象作整体上的想象和控制,这种整体的想象和控制一方面需要我们对设计对象以及相关问题、元素有深刻的理解和归纳;另一方面还需要我们将理解和归纳后的结果以一种吸引人的独特形式表现出来,并使人能感受到充满"艺术性"的想象力,因此需要我们从不同的角度以不同的方式来解读对象,这就是造型的创意。

造型不能没有创意,创意是思维的结果,需要我们对认知进行积极组织。在这个问题上,设计师作为普通人,有着同普通人一样的认识方式,遵循着同普通人一样的认识规律,并且这种方式和规律一直主导着我们的日常生活。但是,这种方式和规律与我们的设计要求——将认识到的事物、对象从我们的已有概念中抽离出来,作为一种未加任何概念的纯形式——存在着矛盾,这样难免出现思维上的混乱。即认识的一般规律与创造性思维的特殊性,或者说认识的常规性与创造性思维的特殊性之间存在着矛盾。尤其是常规性会在不知不觉中吞噬设计所需要的特殊性。为了有效、快捷地认识事物,我们会将看到的一切以概念的形式进行分类和储存。但是,如果我们要将看到的事物从我们已有的概念中抽离出来,则必须打破我们习以为常的思维习惯,这将会使我们的思维存在两种模式,并且相互交替、同时作用,既要在分离中获取有价值的元素,又要保持正常的思维习惯,以便我们的设计能满足人们的一般认识。

其二是造型的方法问题,即怎么造型。我们认识的事物,无论是原理、

方式还是它的形式，作为创意的元素，它们都不能直接上升为设计的造型，更不能等同于设计，由此就需要我们对其进行加工、提炼和处理，这种处理手段就是造型的方法。

前文中谈到了原稿纸与建筑立面的关系，吊锤与音响的关系，以及铜管乐器的按键与音响按键的关系，透过这些关系我们一方面可以看到视觉对象在抽离出原有概念后，成为游离于认识与概念之间的设计创新元素；而另一方面，这些元素在设计中并不能直接上升为设计对象，而是需要我们根据设计对象的要求结合给予我们启示的元素进行加工整合，这种加工整合的结果就是我们常说的造型。它需要考虑两个方面的因素：第一是使用功能，任何有创意的元素都必须与使用功能完美结合；第二是形，我们所谓的造型实际上就是对设计对象与元素两者的特点加以有效处理的结果，最终在保证设计对象特点的同时尽可能地体现出元素的特点。再以吊锤与音响为例，吊锤只是启发我们思维的元素，它除了有圆锥的形式特点外，还有精准的含义。但是吊锤毕竟不是音响，也不具备音响的条件，如果我们的设计要取吊锤的外形和精准的含义作为创新元素的话，就必须在形式上进行加工处理，以一个将吊锤的形式与音响的功能、作用融为一体的整体来呈现，这一整体要保证在视觉与认知上具备音响及吊锤的特点，否则元素的价值将不复存在。

这里我们必须注意"结合后的整体"这样一个概念，即上一章节中讲到的形体问题。我们的思维对创新元素和设计对象整合处理后会以形式、形态的方式呈现，这一点尤为重要，它是我们进行再加工的基点。形式或者形态只是表达事物、对象的两个不同方面，而对于这两者的加工而言，将它们归纳为一个整体即形体，将更有助于我们对对象的把握和控制。这就像我们生活中常说的减肥，减肥是我们对自身形体的一种修改，或者说塑造，而形态则是由我们身体的体形所表现出来的具有某种内涵、气质的状态，所以与此相关的行业只能叫做"形体塑造"，而非形态塑造。因此，我们使用形体的概念更加准确、直接、客观。

明确形体的概念，有助于我们对造型的理解。所谓造型主要是指对形体

进行加工和组织的处理手段，归纳起来无外乎就是加、减、扭、曲、挤、压等，其中加与减是相对的，挤和压是两种不同的表述。如前述案例中以吊锤为设计元素的音响，我们可以这样描述它：它是一个三脚形或圆形的架子，加上一个线吊的吊锤。以铜管乐器为设计元素的音响，我们则可以这样描述：在一个受挤压的球体上挖了一些小槽，再加上一些铜管乐器的按键等。同样，我们可以将水立方游泳馆看作是对液体的切割。实际上，在人们的日常概念中水是无法切割的，尽管如此，我们还是能从具有气泡的液体中想象到它的截面，这也是我们从不同角度解读对象的一个典型范例。"水滴形"国家歌剧院则完全符合我们的日常思维，水滴由于大气压的缘故必然会呈现出椭圆形的自然形态。由此可以看出，我们所说的加、挤压、挖、切等都是一系列行为动词，都是对对象进行的加工手段。加的含义即添加，是针对主体进行的添加，挖和切指的是对主体进行的削减，挤压则是对主体进行的压迫。因此，对于造型来说，没有主体就没有上述的处理手段。主体是我们认识事物的基础，丰富多彩、千变万化的设计造型就是以这样的方式创造出来的。至于这些加工和组织的处理手段，我们将在后面的章节中详细论述。

不过就造型而言，对形体进行加、减、"挤压"等加工或塑造绝非我们的目的，我们曾说过形体是客观的，只反映比例、大小、平衡等视觉审美关系，不具有任何深层内涵。如针对减肥，我们会说某个部位太肥或者太粗等，只是就目前身体形体的客观状态是否符合我们的审美要求而言，并不包含高雅、时尚等气质和感受。但高雅、时尚的气质又需要靠形体来表现，因此需要对形体进行修改。同样，我们对设计对象的形体进行加工就是希望能使其符合一定的"气质"，使我们能从形体上得到一种感受，或者能在视觉上看出某种倾向性，尽管这种感受只是整体的初步感觉，或现代、或古典、或立体、或平面等，但就人们认识和感受的角度而言已足够了，这就是我们上一章节论述的"形势"，为此，我们在使用加工手段的时候必须要考虑到它的结果。

从图2-2-6、2-2-7和2-2-8中，可以明确分辨出现代、古典、休闲三种不同形式，并感受到三者不同的内涵。尽管现代、古典、休闲三种形式的

图 2-2-6 商务办公楼

图 2-2-7 公寓楼

图 2-2-8　度假酒店

区分是相对的，但对象还是能从形体上给人一种整体感受或者趋势。除此之外，我们可以从造型的角度看出哪一个更具平面感，哪一个更具立体感。虽然我们看到的只是一个角度，也并未进行认真的细节考察，但它们的整体形式依然给我们带来了不一样的感受。在此有一种关系应该引起我们高度注意，那就是形体与"形势"的关系，因为形体关系到体量，体量的大小直接关系到"形势"的体现或者实现。如上述例中的商务办公楼、公寓、度假酒店，若只是一个两层的单体建筑，那么由体量所带来的这种"形势"将受到决定性的影响。因此，任何加工手段都是针对形体而言的，是对形体的加工。形体有大小比例关系，形体的大小比例关系决定了体量，体量又决定了形在趋势上的强与弱（即"形势"的强与弱），或者反过来说，这些因素决定了我们采用何种形体加工手段。这也如我们在日常生活中对不同身材之人的不同描述，是"高大威猛"，还是"娇小玲珑"。如果身材"高大"，自然以"气势"来"夺人"。如果身材"娇小"，就只能以"玲珑"来展现，而"玲珑"表现的是形体的"巧"。

总之，在造型的问题上既存在着手段和方法问题，还存在着对形的认识问

题。而认识问题是关键，因为认识问题关系到造型的创意，而其他只是针对实现创意的手段，由此我们需要明白下面的几个问题：

1. 图与形的问题

我们说的形，实则图形。形之所以成为图形，源于我们的关注，否则只存在形而不会有图形。形是客观存在的，图则是人们主观的意象。也就是说图形的形成无论是以自然形还是人工形为基础，它都是意象的反映，或者说是人在概念模式中的取样。它包含了两个方面。其一是知觉到的形状必须具备普遍性和易识性，因为人如果不能从已知模式中找到与之相适应的概念，就会对其不知所措。例如，我们可以说对象是三角形、圆形、方形，或对象是由什么形组成，尽管对象并不一定就是正三角形、圆形或方形，它们只是近似而已，但其一般结构特征一定是能够捕捉到的。其二是知觉到的形状与意象（概念）的接近程度或形状对意象（概念）的表达、反映程度。如果对象呈三角形，那么越接近正三角形，它的三角形特点就越强，它表达和反映三角形特点的能力也就越强。而不同的人对形状或形态的这种分类能力，由于不同的经历会有不同的倾向性，同一种形状或形态会产生不同的分类，尽管如此，总能找到与之相契合的类别。每一类中也不会只有一个图形或对象与之相符，否则就与人的认知规律相悖，因为任何一个知觉对象都不是独一无二的。

2. 平面形态与空间形态的问题

任何空间形态都建立在平面基础之上，都在平面上有投影。所以，没有平面就不可能有空间的意图与表现，也不可能有体量，平面几乎决定了一切立体造型因素。这表明了平面与空间形态的直接关系，也说明了空间形态始于平面的原因。但是，生活中可感知的投影多数是与物体成一定角度，而极少是正投影了，这不是因为正投影不存在，而是正投影与物体重合致使它们不容易被注意和感知。因此，正投影多数表达为我们对事物的理解方法，我

们的制图方法所利用的正是这个原理。

然而，使用正投影（垂直投影）来表现立体或三维形态的方法难免与实际生活有一定的距离。首先，必须对投影物有一定的条件设定——透明、半透明、不透明。生活中透明的物体几乎不会产生投影现象，不透明物体的投影在平面上只反映物体的轮廓而不反映物体的内部结构，这一特点构成了视觉与思维的关系，即二维形态中存在着无数潜在的三维空间形态。而半透明的物体则具有既反映物体轮廓又反映物体结构的可能。

其次，光源与对象的距离必须保证垂直投影而不产生透视现象。就物体本身而言，不论是透明、半透明还是不透明，它们往往不是简单的三角形、四边形或者圆形等几何形状，它们的复杂程度有时甚至无法用简单的几何形状来概括和描述，它们任何一个面的正投影（垂直投影）都无法表现物体的三维关系的全貌，它们表现出来的只是一种平面关系。从设计角度来看，如果要表现一个物体的三维关系就必须具备物体两个面以上的正投影（垂直投影）图，这是制图原理。

另外，投影所产生的平面图形一方面是对象的反映；另一方面，它提供了思维的机会和空间。因为对形的加工是在平面（物体的垂直投影面）上进行，而不是在透视图上进行，透视图表达的只是我们的意念或创意，准确刻画和表达设计的只能是平面图或投影图。形只有经过加工、符合一定规律，才能称为"图"。

3. 视觉的解构与重构问题

"看"的过程实际上就是解构与重构的过程，只要我们留意一下画展上的情形就可以明白。当一幅作品展现在我们面前时，我们对作品稍作扫描便能知觉到作品的各个组成部分，包括它们的形状、色彩以及它们之间的关系。尽管每一个观者都会有不同的理解和解释，但可以肯定的是他们的确在某种程度上能够理解所知觉到的这些形状、色彩、位置、大小、特殊形式等是构成作品整体的关键，并且能够以此来区别于其他作品。即使当他们的目光注

视着局部，整体的概念也始终起着支配作用。这一点正像我们的手写文字一样，存在微妙的力度控制及精确的位置把握，我们的思维往往难以察觉这些细微的动作变化。

视觉的解构及思维与意识的迅速重构，使我们始终能把握作品的全部。这并不意味着视觉与意识相分离，而是理解参与了我们的知觉活动，它将局部与整体、可视与隐喻的隐蔽性质和关系辨别出来，从而激发我们的发现能力和想象能力。

在很多情况下，我们并不能像在画展上那样一眼就能看到物体的全部，而只能看到物体的表面或局部，如各种建筑、产品以及商品，因为功能的需要，或者为了在视觉上能取悦于人，它们的内部结构和内容都藏在经过精心设计的外形和包装下。虽然如此，物体的外部与内部往往互为暗示、相互统一。这种暗示与统一使知觉超出了视觉形象，使人的意识不再局限于物体的外部形象和表面，而是透过现象看本质，内部成为外部的延续。由此可见，过去所获得的知识会在当前的视觉中起到适当的作用，从而使我们能透过物体可见部分看到物体的完整状态。这并非说我们实际看到了物体的全部，而是看到组成整体形象的成分与知觉经验之间相互作用和影响的结果。也许它不一定是正确的，也可能与实际对象不相符，但这的确是我们想象和理解对象的方法之一。

第三章　形体的加与减

"加"与"减",顾名思义就是我们生活中的增加和减除之意,但作为造型的方法和手段主要源于人们的认识规律以及理解习惯。我们曾经说过世界万物虽然各种各样,但必须归纳成为我们能认识的形状,即我们能作出解释的形状,而我们作出解释的方法和手段也就是我们的造型方法和手段。

以我们日常使用的电视机为例,如果我们说电视的形状是方的,我想大家不会觉得有什么问题,尽管我们每个人家里的电视都不一样,有些是球面彩电,有些是平面直角彩电,有些是纯平彩电,有些是液晶电视等。由于采用不同的技术和工作原理,其形状也有很大的差异,但最终将它们归纳成方形是我们的认识规律和理解习惯决定的,就像收音机刚问世时我们说它是"会说话的方盒子","方盒子"就是对其整体形状的归纳和描述。归纳是我们对事物从部分到整体、从特殊到一般、从个别到普遍的推理,而描述则要求我们对对象进行从局部到整体或者从整体到局部的组合与分解,是推理的过程。归纳是结果,描述是过程,没有描述就没有归纳。试想如果我们要进一步对电视机的形状进行描述,可能会说它是由方形的前壳加梯形的后壳组成,或是由方形的机体加支架组成等等,无论如何你都会以一种分解与组合的方

式来解释。就整体而言，分解就是"减除"，组合就是"相加"。

这里我想引用一位企业家对汽车设计的理解，他说："汽车其实就是两个沙发加上四个轮子。"虽说这种理解过于简单，却不无道理，这也说明了人的一般认识规律。产品设计如此，建筑设计、服装设计以及其他设计又何尝不是这样呢？我们称中国奥运主场为"鸟巢"，称上海世界博览会的中国馆为"斗拱"，称贝聿铭为卢浮宫设计的建筑为"金字塔"，称一些现代建筑为"方盒子"，称大裤脚的裤子为"喇叭裤"，称管状直裙为"筒裙"，此外，还有"高腰裤""低腰裤"等等，这些都是我们作出解释和描述的方法。

生活中我们如此认识对象，对于设计造型的认识也不例外。我们对形体的认识、理解其实就是描述形体的结果，而这种描述的方法本质上就是造型的方法，我们分析和研究这种描述的方法就是在分析和研究造型的方法。确切地说，我们对设计造型的研究方法是将其与人们日常的生活方式、思维习惯、认识规律等结合起来研究，或者说是从日常生活的角度来揭示设计造型的奥秘，因为设计造型并不是脱离我们熟悉的生活方式和思维习惯而独立存在，也不是今天才突然降临的天外之物，更不是诡秘莫测的东西，它与我们的生活息息相关，它的发展史代表了人类文明进步的发展史。所以，以我们熟悉的生活方式和思维习惯为基础来研究设计造型问题，才是科学的研究态度和方法。

下面我们列举一组标志设计的案例，看看我们在日常生活中是如何描述它们的平面构成，如何解释它们的造型的。通过对不同的描述方法、解释方法与造型方法进行观察，并相互对比，以此来研究我们的思维习惯、认识规律与造型方法之间的内在联系，从而达到提高我们设计构思的创造能力和造型能力的目的。

图 2-3-1 中 Quick meals 的图形构成可能会被描述为一个碟子"加"一个汤匙，或者说一个碟子上放着一个汤匙。为什么我们会认为圆形的图形是碟子而不是其他？为什么看起来像汤匙的图形会被认为是汤匙而不是其他？难道就不可以是一根骨头放在一个圆形的螺母上，或者类似其他的图形？答案

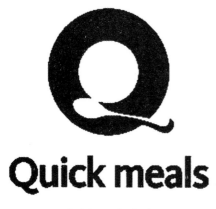
Quick meals 标志

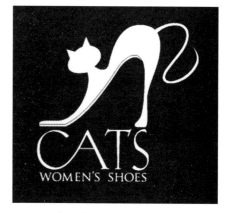
女士鞋子"CATS"（猫）

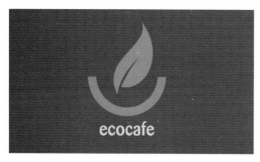
ecocafe 标志

音乐狗

图 2-3-1

是否定的，因为那不符合我们的思维逻辑与推理特点，有悖于我们的认识规律。一根骨头不可能放在一个螺母上，因为它既不符合我们思维的逻辑关系，也不符合我们的生活经验。因此，我们在构思的时候才会将日常生活中放着汤匙的碟子与大写英文字母 Q 在形式上联系起来，尽管大写英文字母 Q 在文字构成的形式上与汤匙和碟子有一定差距，但我们还是能展开联想，并且在这两者之间找到相似之处。

对于"CATS"一图，我们可能会说它由一只猫加一只鞋构成。实际上，严格说来，图中并没有一只具象的猫，也没有一只具象的鞋，且猫与鞋之间并不存在必然的逻辑关系，尽管如此，我们的视觉识别系统还是能从中抓住猫和鞋的特点，并识别出这两种不同的形象。

同理，对于"ecocafe"一图，我们可能会说它由一个杯子加一片绿叶构成，而"SoundDog"则由一只狗加五线谱音符构成。

关于人对形的认识与归纳能力在"形体"一章中已经讨论过，在此就不多述。

用"一个图形（物体）加另一个图形（物体）构成（等于）"这样的描述来解释我们的设计造型，并不让人感到陌生和奇怪，这种借喻和隐喻的表达手法在生活中比比皆是，不过与"加""减"在数理中简单、直接的关系相比，生活中类似的语言表达要丰富得多，如重复、堆砌、镶嵌、合并、套叠、镜像、借用等都表达了"加"的含义，而剪切、挖凿、分离、切割等都表达了"减"的含义，这些不同的词或字虽然都有类似的含义，却分别表明了各自不同的特点，这些特点也体现了造型的不同方法。

就图 2-3-4 中的 Illusion 而言，我们会认为处于负形的"S"被套叠或者镶嵌于整个单词的中间。同样图 2-3-3 中的 ZOORGANIC 也是利用正负形套叠的原理，图 2-3-4 中的 Equestrian Clothing 则是由马头镜像、合并而成，形象地表达了马术服饰的概念。而图 2-3-5 中的 NORTHWEST 的字母 W 则借用字母 N 来表达"西北航空"的完整含义。这里的字母 W 借用字母 N，而不是字母 N 借用字母 W，显然是为了使字母 N 在视觉上醒目，更符合 NORTHWEST 含义的表达。类似的例子还有很多，由此可以看出套叠、镶嵌、

图 2-3-2　Illusion 标志

图 2-3-3 ZOORGANIC 标志

图 2-3-4 Equestrian Clothing 标志

图 2-3-5 西北航空标志

合并、镜像、借用等都是"加"的另一种表述,同时也是它们造型的方式和特征。

"加"和"减"往往是互为利用、相辅相成的关系。如图 2-3-3 中 ZOORGANIC 的例子,如果将负形与正形的关系理解为套叠,那么就是不同图形的相加,如果将黑色的"鹰"理解为正形,那么白色的图形就是负形,也就是说白色图形是在黑色的图形上剪切出来的,这与我们视觉的主要目标集中在正形还是负形,针对整体还是局部相关。此外,还有图 2-3-6 中索尼爱立信手机的标志,球体上醒目的图形,让我们认为它是从球体上挖出来的。

图 2-3-6 索尼爱立信标志

当挖出来的图形成为了视觉主体时，球体就成为了负形，这种正、负关系实际上就是图和底的关系。但是我们的知觉如何感知这种正、负关系呢？它们是加、减关系吗？我们可以通过心理学的测试图形来说明。

图 2-3-7 中，白色的三角形属于"加"还是"减"，取决于我们的视觉关注点，如果我们关注的是白色的三角形，那么白色三角形毫无疑问是套叠在其他图形上，这种其实不存在的三角形在心理学中被称为主观轮廓。如果我们关注的是三个圆形和黑框三角形，从形状的独立性来看，它们显然被白色三角形部分"减除"。根据我们的认识规律和思维习惯，我们一定会认同白色三角形在上面，这与我们的生活经验息息相关，我们会认为是白色的三角形挡住了下面的图形。

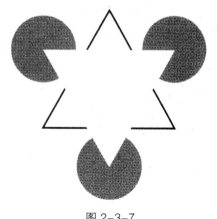

图 2-3-7

"怎么看"必然关系到"怎么理解"，与之相反，"怎么理解"也必然关系到"怎么看"。看与理解的关系在心理学的研究中分为自下而上的加工和自上而下的加工，所谓自下而上的加工就是将看到的东西与大脑中储存的知识相匹配，典型的例子如前面"形体"章节中的心理学测试图，虽然图中的部分信息被删掉了，但人们还是能组合保存下来的零星信息，并由此形成知觉。所谓自上而下的加工就是人的认识、识别活动受制于人的知识和概念，即人们"怎么看"受其知识和概念的引导。

如图 2-3-8，你会不假思索地认为图中这两个单词是 THE CAT，然而你再认真观察这两个单词中的字母，会发现形状完全一样的字母，一个被认为是 H，而另一个却被认为是 A。显然，我们的英语知识影响了我们的知觉。

图 2-3-8　引自 Lichard J. Gerrig, Philip G. Zimbardo,《心理学与生活》，王垒、王甦等译，人民邮电出版社，2003 年。

无论是自下而上的加工还是自上而下的加工，都关系到一个问题，即知识或概念。知识或概念作为我们识别活动的样板，不可能与我们看到的东西完全相符，我们生活的环境中也不可能存在完全一样的东西，这要求我们的知识或概念必须具有高度的概括性和抽象性，所以我们形成的这样一个样板是非常理想化的。如前述"CATS"图例中的猫和鞋，实际上，猫是各种各样的，完全一样的猫并不存在，即使是同种同类，鞋也同样如此。然而，在我们的概念中还是有一个最"猫"的"猫"和最"鞋"的"鞋"，它是它们的代表和化身。我们之所以要讨论这些问题，并非是为了研究心理学问题，而是为了了解"怎么看"与"怎么理解"的关系，以便我们能更好地了解人类思维的这种特点，并为我们的设计所用。

我们再三强调形、形体的加、减、扭、曲等造型方法和手段，并非只是对相同的问题做不同的表述，更不是为了哗众取宠，而是为了深入了解造型设计的创意，即造一个什么样的形，因为在造型设计中，只有"造一个什么样的形"是属于创意问题，而怎么造则是技术问题。对此，如果我们将设计造型的创造思维、方法从我们熟悉的生活方式和思维习惯中割裂开来，势必会造成设计的创造性思维与日常思维的分离，使设计的创造性思维处于一种真空状态。虽然我们强调过设计创造思维的特殊性，但它仍然是以我们日常的生活方式和思维习惯为基础的，回顾一下我们平时的思考方式，我们就会对这个观点加以认同。

"加"与"减"的关系不仅存在于平面图形中，也存在于产品、建筑及其他三维物体的造型设计中，并且相较于平面设计，三维设计更加多变。

我们会认为图 2-3-9 中的形体是由长方体加圆柱体所组成，而不是圆柱体加长方体所组成，这是由对象主体的呈现来决定的。尽管长方体已经不是一个规矩的长方体，它的一面已经有了一些波浪线的变化，圆柱体也有了一些凹线的变化，但是它并不会影响我们的解读，因此记忆会忽略细节，也只有这样才能将对象转化成为最基本的形体，以便我们记忆和储存。

又如图 2-3-10 中的显示器，我们会理解为显示屏的部分是由一大一小、

图 2-3-9

图 2-3-10

一薄一厚的两个方块组成，并在它的边上加了两组圆柱体，显示屏与支架通过球体相连接，支架是一片薄的方块通过一根圆柱与一个 U 形体底座连接而成，而 U 形的底座则可以被看作是由大、小两个薄的正方块相减而成。此外，最重要的是必须将对象归纳为一个我们能记忆的整体，否则我们关于对象的理解信息就成了一堆散乱的零件。

同样，图 2-3-11 中的水壶，我们会将它的形状概括为圆锥形的壶体加三角形的壶盖。而图 2-3-12 和图 2-3-13 同样可以如此理解。总之，我们习惯将对象转化为我们能够理解和描述的基本形体。

我们再对比图 2-3-14 和图 2-3-15 两个图例，其造型的基本特点是都由一系列的方体构成，只不过一个是产品设计，而另一个是建筑设计，一个横

图 2-3-11

图 2-3-12

图 2-3-13

114 / 设计原理

图 2-3-14 建筑图例,摘自美国 KPF 建筑师事务所的设计图例 1986-1992

图 2-3-15

向展开，而另一个纵向发展。但就造型的原理和方法而言，这两者并没有什么区别。就算有，那也只是由于它们功能的不同决定了造型的不同。

不仅如此，在元素的运用和细节的处理上，产品设计与建筑设计的手法也如出一辙。在建筑设计中由于功能的要求，我们往往需要在墙体上预设窗子，就思维习惯来说，我们通常将墙体看作是实体，将窗看作是虚体，例如我们通常称在墙体上"开窗"，也就是说窗是在墙体上"挖"出来的"孔"或者"洞"。同样，在产品设计中，由于某些产品的功能要求，我们需要在机壳上开"孔"或者"洞"，那么机壳就是实体，而开的"孔"或者"洞"就是虚体。

对比图 2-3-16 和图 2-3-17，通常机壳被认为是实体，显示屏被认为是虚体，显示屏的窗口是在机壳上"挖"出来的。对这两组图例而言，方体与方体的相"加"构成了它们的总体造型，而"挖"出来的"窗"或者"孔"就是"减"的部分。

其他建筑也会同样被视为由长方体、三角形、半圆形等一系列基本形的

图 2-3-16

建筑图例，摘自美国 KPF 建筑师事务所 1986-1992

图 2-3-17

"加""减"组成。

我们认识对象，一方面必须将其归纳成我们能识别的形象，以便从已有概念中找出与之相符的知识来解释对象，表达我们的认识；另一方面为了便于记忆，我们只有将其高度概念化，以便让大脑记住更多的东西。此外，有一

个关键问题值得注意：细节的忽略问题。当一个形不是一个简单的形或基本形（格式塔心理学称为"原形"）时，从认识的角度来说对对象作出解释的材料来自我们的大脑，而我们的大脑不会将认识的每一个形都作为一个独立的元素或材料进行记忆和储存，我们的大脑中只存有简单的基本形（"原形"），因此在解释对象的时候，我们只有通过将这些简单的基本形进行加、减等组合方式来理解对象。对于复杂形体，我们的大脑只有在对其作出合理解释后才能满足记忆的要求。所以尽管大脑中只存有简单的基本形，但是通过这样一些组合、拆解的方法，可以记住复杂的对象。正因为记忆的这样一个特点，我们在记忆的过程中会忽略很多细节，如前述图例中的长方体有几条波浪线，显示器的背后有多少个孔，三角形壶嘴与壶体的具体连接位置等。

如何理解设计对象是一方面，而在具体的设计过程中如何运用"加"和"减"的造型方法则是另一方面。这里不妨举一个脑筋急转弯的例子：一个四方形减去一个角，还剩多少个角？显然，回答这个问题不是主要意图，而意识到这个问题本身应该有一个前提，即四方形是平面图形还是三维形体，如果指的是平面图形，那么它只可能是图 2-3-18 所示的形状。

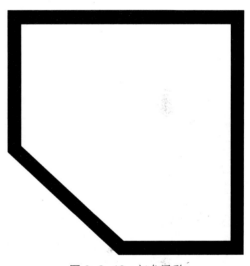

图 2-3-18　切角图形

但是，如果说这个图形代表的只是三维形体的一个面，那么这个三维形体应该呈现什么样的形状呢？这里有两种表达方式：一种是平面图形的表达方式，即机械制图中的"三视图"；另一种是通过建模而成的虚拟三维图形的表达方式。我们以两种不同的方式分别表达这个图形或形体，观察它们之间的内在关系以及相互差异，如图 2-3-19 所示。

从图中可以看出，平面表达图形的方式是用线条围合，也就是我们所谓

三视图

三维模型 1

三维模型 2

三维模型 3

图 2-3-19

的轮廓线,而线的任何变化将导致三维形体的变化,我们在前面章节中谈及的三维形体的调整其实是在平面上进行,指的就是这个道理。但是,如果说这个四方形是三维的立方体,那么它与平面的二维图形又有什么不同呢?这里涉及的是平面与立体之间最根本的区别,在三维形体中的一个角指的是三

个面的结合部，因此减去一个角后只可能出现图 2-3-20 中的形态，而不可能出现图 2-3-19 中的形态，因为在平面图形中虽然只减去了一个角，但实际上三维的形体已经被减去了两个角。

我们的讨论似乎与设计没有太大关系，其实不然，就设计角度而言，我们至少获得了两个方面的启示。其一是概念问题，关于"一个四方形减去一个角，还剩多少个角"的回答应该是 5 个角，可是从常理上来说，对象应该是越减越少，可在这里却越减越多，设计也情同此理，因为在我们的概念中"减"和"少"往往是一个必然的因果关系。其二是造型问题，如图 2-3-21 的例子中长方体的桶（壶）本来有 6 个面，去掉一个角后获得了 7 个面。当然我们并不是想要获得更多的面，而是这样一种手法的巧妙运用不仅能使我们的设计

图 2-3-20　去角三维模型

切角运用 1

切角运用 2

图 2-3-21

具有更好的功能性，而且在造型上突破了传统概念。

通过上述例子我们可以看出平面设计和三维设计在"加""减"方面的共同点和不同点。就共同点而言，形的"加"和"减"是相对的，有时"加"是为了"减"，有时"减"是为了"加"。如 ZOORGANIC 的例子以及索尼爱立信手机的标志等。

而它们之间的不同点则是由二维与三维的不同性质决定的，在平面设计中，形的"加"和"减"表现为"图"和"底"（正形与负形）的关系，而在三维设计中，形的"加"和"减"表现为形态与空间的关系。平面设计中形与形的相加表现为形的变化，产生的是轮廓线，不会引起空间关系的变化。而三维设计中形与形的相加则表现为"相切"的关系，产生的是切线，并引起空间关系的变化。因为平面的图形不可能真正地相互切合，而三维的形体则不同于平面的图形，形体的切合会使相互的形体发生变化并构成新的形体或形态，如图 2-3-22 所示。

不同形体的切合自然会产生不同的切线，即使是相同的形体，由于切合位置的不同，也会产生不同的切线。因此，一个形与另一个形的连接关系会由于形体本身的变化

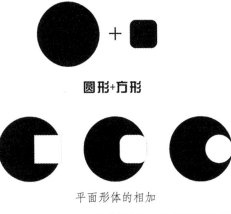

平面形体的相加

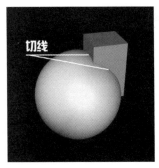

三维形体的相加

图 2-3-22

而产生不同的切线，新产生的切线成为了新形体的轮廓线，它对于我们的设计意念的表达起着至关重要的作用。

如图 2-3-23 中的显示器支架，三角形支架座楔入圆盘底座，由此产生了切线，这个新产生的切线不仅构成了圆盘底座的新轮廓线，还构成了三角形

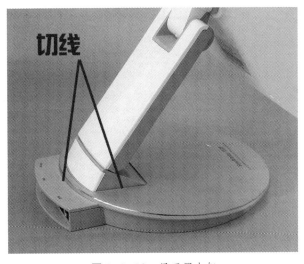

图 2-3-23　显示器支架

支架座的新轮廓线。视觉方面，切线不仅强调了圆盘底座，还强调了三角形支架座，两者都因切线起了变化。而三角形支架座与长方体支架之间只是形体间的"相接"，并没有改变各自的形体和形态，从而不会产生各自的新轮廓线，也就是说不会产生新的形式或形体。由此可见，"相接"和"相切"的不同连接关系所产生的效果也不同。同时，一个形体楔入另一个形体，会引起视觉对形体做完整性的补充，即想象它看不见的部分（也许这部分根本就不存在）。这种将形体恢复、补充到完整形体的活动相当复杂，它涉及想象中的完整形式，同眼前的不可见部分暗示的可能形体或形态之间的匹配。有时这种基本形的完形恢复可能会出现多种选择，但一般说来，都会将其恢复到最简单或最直接的形式。另一方面，从整体与部分的关系来看，显示器的底座虽然由圆盘底座、三角形支架座和圆弧形电源部分构成，但决不等于这些部分之和。它们在建构中形成了新的形体，从原来的构成成分中突现出来，而又有别于原来的构成成分。

从设计与造型的关系上来说，形体间的"相切"，以及由之产生的切线，并不只是为了增强设计的空间感，造型说到底其实是一句"空话"，要使"空话"成为"实话"就必须有内容，形体间"加""减"产生的"相切"，以及

由之产生的切线就是造型的基本内容之一，它在设计的表达中起着极其重要的作用，或者说造型设计其实就是在形与形相"加""减"的同时寻找形体间"相切"的机会，无论其构思如何，巧妙地利用好了形体"相切"产生的切线，就很好地体现了设计的价值，并不会脱离造型的功能性。

图 2-3-24 和图 2-3-25 是 2006 年与广州激光技术研究所的合作项目，由我指导学生做的毕业设计作品，参加了"全国大学生工业设计大奖赛"并获得金奖。从图中我们可以看到设计从构思到完成的整个发展过程，在这个过程中体现了二维与三维的关系，以及根据功能和设计的需求，将不同形体相互穿插、加减，由此产生丰富的切线并对形体的塑造起到了非常重要的作用，也形成了这一设计的独特风格。

总而言之，我们的设计与造型虽然千变万化，但其手段归纳起来无外乎

特定光谱疼痛治疗仪设计研究　　作者：邓一鸣　导师：余汉生

设计研究 1

特定光谱疼痛治疗仪设计研究　　作者：邓一鸣　导师：余汉生

设计研究 2

图 2-3-24

造型 1　　　　　　　　　　　　　造型 2

造型 3　　　　　　　　　　　　特定光谱疼痛治疗仪

图 2-3-25

就是"加""减""扭""曲"和"挤压"这几种方法，正确理解和运用形体间的"加""减"以及"相切"的构成手段，无疑会帮助我们提高设计的水平和质量。虽只是设计过程中的细节处理，却是形成风格重要而具体的内容。

第四章　形体的扭与曲

"扭"与"曲"作为造型的方法和手段主要用于三维设计中，二维设计由于其平面的性质决定了它不可能产生真正的空间关系，因此"扭"与"曲"不是二维设计的主要造型方法和手段。另一方面"扭"与"曲"在二维设计中虽然具有与三维设计一样的某些视觉特征，如曲线的"弹性""力度""流畅"等，但毕竟不涉及功能、结构、材料、空间等问题，因此"扭"与"曲"在二维设计中的这种视觉特征只是一种来自形的基本属性及概念，尽管这种基本属性及概念对于二维与三维的设计都有着相同的意义，但对于形或者形体的利用来说，二维的设计终究只是停留在视觉上，人们无法真正地体验到这种形或者形体所带来的物理空间感受。

与二维性质的设计不同，三维性质的设计对于形的利用不仅仅限于形的某种特征，还必须保证形与内容之间有一定的关联，形只是通过其本身的特征来调动人在视觉与思维方面的积极活动，并使其转换成一种认识上的前期情感准备，而内容则在这个过程中逐步得到释放，最终形成两者统一的整体感。这一点就像我们认识人一样，我们说某个人很和善，其实是指他的外貌给人的一种感受，那么此人是否内在也很和善，就需要通过一些具体的行动

细节来证明。或者说一个很和善的人不仅有其和善的外貌,而且人们也可以从他为人处世的点滴细节中感受和体验到其内在的和善。

不过,我们将"扭"与"曲"作为一种特殊造型方法和手段单独提出来并进行研究,主要还是由于它是不可替代的造型方法和手段。首先,从形体的获得方面来说,"扭"与"曲"是靠自身形体的变化而来,而非通过不同形体的"加"或"减"等切合而成;其次,"扭"与"曲"既有相同之处,也有不同之处,相同之处是它们都具有动感、韵律、流畅等特性,都能反映力的弹性,而不同之处在于,"扭"反映的是扭力的弹性,"曲"反映的是曲面、曲线所带来的直接弹性,虽然它们都与方向相反,但力的反映方式不同。

图 2-4-1 中的弹簧除了在受压的情况下表现出一种反弹的性能外,还具有一种扭力的弹性,这一点与图中的鱼竿不同,鱼竿的弹性只是单方面的,而弹簧的弹性则由于刚性材料的绕制而产生复位的扭力。

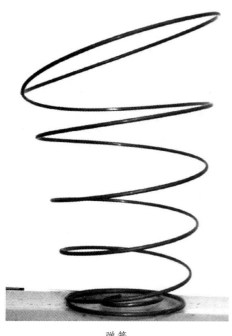
弹簧

鱼竿

图 2-4-1

飞机螺旋桨　　　　　　　　　　　　　扭动的方柱

图 2-4-2

图 2-4-3　　　　　　　　　　　　　　图 2-4-4

图 2-4-2 中飞机的螺旋桨和扭动的方柱会在视觉上产生强烈的形体扭动感，这是因为我们内心储存的是该形体的原形，尽管当前所看到的景象是扭动的，但我们依然会将其还原为形体的原形。

从上述图中可以看出，力在"扭"与"曲"上的不同反应，以及"扭"与"曲"虽然来自于自身的形体变化，但由于心理因素，我们会在"原形"与"变化后的形"之间建立起一种关系。

与对其他形体、形态的认识一样，人们对"扭"与"曲"的认识和概念

同样来自生活，不过它来自生活的两个不同层面，建立的也是不同的两个概念，尽管它们存在着内在的相互关联，但"扭"与"曲"的概念在理性方面与在感性方面有所不同（即物质与精神上的概念有所不同）。如果我们将"扭"与"曲"完全放在理性的、物质的角度进行讨论，那么我们关注的可能是它的物理属性，即所谓的"弹性""扭力"等。然而，站在感性的、精神的角度来看，我们往往会为"扭"与"曲"所表现出来的活泼、动感、流畅、优美等大受感动。试想如果当我们看到人们扭起秧歌、打起腰鼓的热烈场面时，或者观看舞蹈演员扭动身体婀娜多姿的表演时，却在思考他们身体扭动时的力学关系，这该多么无聊（如图 2-4-3 和图 2-4-4 所示）。

所以说人们对"扭"与"曲"在物理方面的认识和理解与在情感方面的相关概念存在着巨大差异，尽管它们之间有着内在关联，但由于对象不同，所产生或者调动的情绪自然也就不同。

然而设计既不同于纯物理性质的学科，也不同于纯精神情感性质的学科。设计在形式的表现上能充分利用人的一切情感因素，但在形式的构建上却毫无保留地利用材料、物质的一切物理属性，或者说设计的奥秘就在于它能在这两者之间取得某种平衡与和谐，即利用"扭"与"曲"理性的力学关系，同时又反映出这种力学关系典型化后的情感内容。

在二维设计中，"扭"与"曲"的任何变化，都属于图形的变化，它不可能产生真正的空间关系，如图 2-4-5 所示。

图 2-4-5 "扭"与"曲"在二维设计中的运用

Gherkin 办公大楼　　　　　　　广州新电视塔

图 2-4-6　"扭"与"曲"在建筑设计中的运用

图 2-4-6 中，英国伦敦的 Gherkin 办公大楼的螺旋形结构带来了视觉上"扭"与"曲"，这也成为它的主要形式与特点。广州新电视塔同样利用其本身扭动的结构作为视觉形象，两者有着异曲同工之妙。

弹簧与建筑本无直接关系，但是在中国 2010 年上海世界博览会中，丹麦馆的设计就采用了类似弹簧的形式，虽然我们不能肯定设计师的灵感一定来自弹簧，但我们不能否认"扭"与"曲"的形式不但使建筑在造型上独具一格，而且更重要的是它有机地结合了博览会展馆的功能需求，利用"扭"与"曲"连续、流畅的特点，使展品在其中得到了很好的展示，同时空间关系也随着观众位置的变化而不断变化（如图 2-4-7 所示）。

"扭"与"曲"作为造型的方法和手段不仅应用于平面视觉设计和建筑设计中，还广泛应用于工业产品的设计中。这无疑与它独特的形式有直接的关

弹簧

2010年上海世界博览会丹麦馆1

2010年上海世界博览会丹麦馆2

图 2-4-7

系，而更重要的是这种独特形式提供了与功能巧妙结合的可能，这一点是其他形式难以具备的，如图 2-4-8 所示。

图例 1

图例 2

图例 3

图例 4

图 2-4-8

第五章　形体的挤压

"挤压"是继"扭"与"曲"之后，主要用于三维设计中的另一种造型方法和手段。与"扭"和"曲"一样，它也是形成于自身的形体变化，在三维设计中同样具有不可替代的作用。

日常生活中，人们对"挤压"现象并不陌生，如汽车、自行车的车胎受挤压则会向两边膨胀，气球也是如此。除此之外还有一种现象，相信多数人都曾看见过，即水滴即将从树叶上滴下来的瞬间，由于重力的原因，水滴会变长，或者受空气压力而变形（如图 2-5-1 所示）。

车胎、气球、水滴、气泡等物体在受压后形体会产生变化只是一种物理现象，依据常理不应该引起人们过多的注意和感触，可是实际上并非如此，人们对于受挤压后的形体产生的膨胀变化有一种特别的感觉，如大人喜欢用手去捏小孩的脸蛋，小脸蛋挤出来的小肉球会让他们觉得乐不可言。此外，人们喜欢抓捏柔软的东西，看着柔软的东西向外挤出同样会得到一种满足感。人的这种感觉自然而然地被移植到设计中，并且体现在设计的造型上，虽不能完全说我们的设计都是在"仿生"，但认识与设计之间绝非毫无关联，人们往往在认识对象的过程中形成了关于对象的结果，这种结果并不仅限于对象

图例1 即将滴下的水珠　　　　图例2 水珠受压后产生的形体变化

图 2-5-1

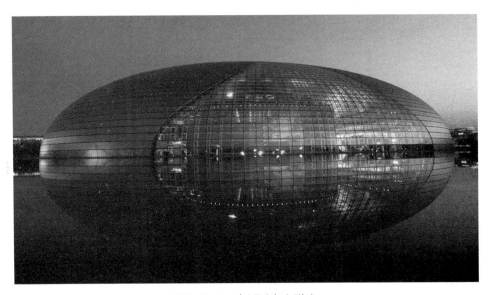

图 2-5-2　中国国家大剧院

的物理属性,也包含了非常复杂的情感因素,关键在于这种情感因素与对象的属性是否相契合。可以说我们的任何设计都是在借用这种结果以及这种结果所包含的各种生理、心理反应,因为认识在前(我们已具有相关概念),而设计在后,或者说造型设计实际上就是寻找一种能调动人之情感的恰当的形。

这个形必须是人们已有相关概念的形,还必须在一定程度上与人们概念中典型的形有所不同,这就是我们所说的造型。

图 2-5-2 是大家熟悉的国家大剧院的建筑造型,人称"水滴形"或者"蛋形"歌剧院。关于歌剧院的设计是否成功不是本例的重点,只是想借此设计来观察人的认识与设计的关系。不管从认识角度,还是情感角度,我想人们都已经具有了关于"水滴"或者"蛋"的完整概念,该造型只不过是借用和调动了人们已有的概念以及相关的情感。从设计的角度来看,这个形又绝非人们概念中的典型"水滴"或者"蛋形"。因此,如果说这种"似是而非"正是造型设计的奥秘,似乎太绝对,但又不无道理。

尽管"挤压"并不是一个具体的形,也不是一个具体的对象,但是"挤压"对于形体造成了影响,我们对这种影响的结果及其在心理上的反应应该有着共同的感受。相对于平直、纤薄、犀利的形体,人们会觉得膨胀、饱满的形体更活泼、亲切、可爱,如图 2-5-3 所示。

"挤压"作为一种独特的造型方法有它的优势所在,但是任何事情都有一个"度",这是规律。造型除了反映了"挤压"的力度外,还反映了形体的力度,即形体的弹性,压力越大弹力越小,而弹力直接影响造型给人的感觉。因此,造型设计必须密切注意压力和弹力的关系,尤其注意弹力,要避免形体在视觉和心理上产生"瘪"的感觉。

平直、纤薄、犀利的形体更显肯定和理性

挤压的形体更显活泼、亲切、可爱

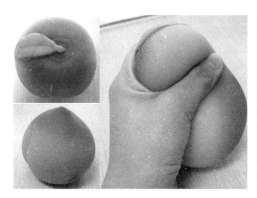

挤压的形体饱满，具有手感

图 2-5-3

第六章　形态与机能

"形态"从某种意义上来说是形的人为引申，在赋予了一定意义之后，形从客观的东西转变为带有强烈主观色彩的东西。为了弄清客观的形与主观意象之间的关系，人们一边探索和研究这两者之间的关系，一边又在不断地对主观内容或者概念进行修正或调整，这样就使得形处于永远的追随之中。造成这种情况的根本原因并不是形或者形态本身的问题，而是我们人类的思想意识和观念常在变化，"不同时期有不同的审美观"说的就是这个意思。尽管如此，但有一点是基本不变的，即设计中与人的生理结构相关的那部分形式或者形态。我们不能认为随着社会的进步，人们手持筷子或者汤匙的方式发生了根本变化，筷子或汤匙与手指接触的方式发生了根本变化，手指的机能发生了根本变化；我们也不能认为随着社会的发展，人们坐的方式发生了根本变化，椅子与臀部的接触方式发生了根本变化，臀部的机能发生了根本变化，等等。因此，如果我们从这个意义上来研究设计与形式或者形态的关系，就会发现与人生理上的某些机能直接发生关系的形式、形态归纳起来是极其有限的，形式或者形态的呈现也基本是稳定的，所以我们可以将其从设计中抽离出来单独加以研究，这将会更加有助于我们对形式或者形态与设计之关

系的把握，也会有助于我们对设计中有关功能问题的把握。

　　对于抽离出来的这一部分形式或者形态，我们又可将其区分为"主动"部分与"被动"部分。所谓"主动"，指的是人的某些机能以完成动作为主，以人的自然生理条件为前提，是完成动作的主体。所谓"被动"，指的是人的某些机能在正常的生理条件下以接受为主。以我们戴帽子为例：帽子的大小、形状、作用、材料等对于头而言存在着功能性的问题，如果帽子不合适，或者起不到应有的作用，我们可以说帽子存在着功能性问题，我们绝不会说头存在着功能性的问题。但对于拿帽子的手而言，手采用的是主动行为，如果手不拿帽子，帽子绝不会自己戴在人的头上。因此，手相对于头来说，要执行和完成"戴"的动作，手是主动的，而头则是被动的。再以椅子为例，从表面上来看，椅子与臀部之间，臀部理所当然是动作的主动部分，如果人不主动坐，椅子不会自己跑到人的臀部下，然而臀部也不可能像手那样具有极强的适应性和灵活性，也就是说臀部不可能主动去迎合椅子所提供的条件，而应该是椅子主动迎合臀部的机能需求。

　　从某种角度来说，这些就是设计中生理功能和心理功能的问题，但是这些功能不应该只是一个大的范畴和概念，更不应该只是一些人体的尺寸、数据和图表，而应该是形式或者形态与人体机能的具体关系及其体现，这种关系使形式或者形态在与机能融合之后取得了具有典型性、代表性和象征性的地位，成为符号性的东西。如上述戴帽子的例子，如果只考虑帽子与头的关系，而忽略了手的动作，以及手拿帽子的位置是否能使"戴"的动作优雅等问题，那么这个帽子无论如何都不可能成为形与机能的典范，也不可能成为帽子中的典型。试想一下，出席一个高雅的聚会，众目睽睽之下，我们却不能以优雅的动作戴帽或者脱帽，将是何等尴尬？所以，帽子的设计不仅要考虑帽子与头的关系，还要考虑手与帽子的关系，无论帽子的形式、风格如何变化，帽子与手的接触方式是基本不变的，因为手的生理机能没有变。再以椅子为例，如果我们认为椅子仅仅是一种坐具，那么我们将难以具有创造性的设计，因为坐具本身是一种消极、被动的理解，我们称之为椅子或者坐具之物，其

实质应该是对我们人体的一种"托",从这个意义上来讲它是主动的,需要更多地考虑"托"的方式、方法以及"托面"与臀部的接触等等,而不是一个被动的等待我们落座的物体。

如上文所述,人体的各种机能虽然复杂,但真正能与形式或者形态发生直接关系的其实并不多,归纳起来只有"握""按""夹""捏""托"等,并且几乎都集中于与手相关的机能上。

"握"指的是手指弯曲成拳或用力聚拢的动作,从手的机能、动作及其与形式或者形态的关系来看,"握"有两种类型,一种是以"用力"为主,如作用于各种旋拧的对象(把手、手柄等);另一种是以"操控"为主,如对笔、鼠标、餐具等的操控。

以用力为主的"握"由于受到手的机能限制,除了要求其形状、大小等必须符合手的机能外,还需要考虑用力的方向、方式以及用力的大小,这是区别于以"操控"为主的"握"的关键所在,也是决定我们的设计要采用何种形或者形态的重要依据。用力越大,其操控性(灵活性)就应该越小;用力越小,其操控性(灵活性)也就越大。因为用力越大,把握对象就越牢、越紧,形或者形态与手的配合就会是紧密而多限制的。反之,以"操控"为主的"握",其形或者形态与手的配合则是松散而少限制的,因而也更具灵活性。

与"握"类似的相关动作还有"抓""攥""夹""捏""按"等,它们反映的同样是形或者形态与手的配合问题,只不过方式与目的不同罢了。尽管它们之间存在着一定的区别,但是对于机能与形式或者形态而言则有着相同的内涵。

总之,无论是从形或者形态与机能的关系上来研究设计,还是从所谓的人体工程学的角度来研究设计,都说明了形或者形态与人体机能的某些关系是一定的,区别只在于人的动作及其目的。

第七章　形态与情态

形态除了与机能密切相关外，还与情态有着密切关系，即设计中形态对于情态的表达。众所周知，绘画和设计都是通过形、图形、形态等来表达感情或者情绪的，换句话说，形、图形、形态都具有感情或者情绪表达能力，因此形、图形、形态作为绘画以及设计的表现手段，是对艺术家和设计师的意象、概念作出的视觉描绘和解释。

然而，图形、形态与意象、概念之间的关系并非一对一的简单关系，尽管我们对形、形态在认知、心理、意象、符号等方面做了大量的研究，也对一些普遍性的东西作了相应的规范，但若要将情感、意象、概念直接等同于某种形、形态，想必是不可能的。因为形、形态在表达人的思想感情与情绪上极为复杂，此外，人对这种感情与情绪的接受与个人经验有关，存在着直接与间接的关系。例如，面对一幅写实画，我们都能知道它所描绘的对象，能感知到这幅画所要表达的情绪。但如果面对的是一幅抽象画，个人经验和画面间接的表达形式就会在普遍性和个性中徘徊，一旦这种抽象的图形或形态开始具有普遍性，也就说明它开始具有了概念的功能和符号的特点。符号对情态的传达具有普遍性和概念性，就不需要个例和细节了。由此可见，形

态之所以能够表达情感、情态，是因为形态与概念、符号之间有某种关系，而这种关系是我们对各种不同的、个别的形和情进行分类与归纳的结果，从而使其更具有代表性和典型性。也就是说，我们必须首先将众多的个案归纳成某一类，使它们成为一种具有相同概念、相同符号的东西，这样我们才能获得相同的感受。（有关符号、概念的问题在前面章节中已有讨论，本章研究的重点是形态与情态的关系。）

我们必须清楚一个概念，即形态和情态并非是完全客观的东西，原本"形"就是"形"，何故有了"态"呢？同样，"情"就是"情"，为何也有了"态"呢？显然"态"是人为的产物，是对事物、对象呈现出的状态进行的判断、归纳与分类。如我们常说的"三角形具有稳定性"，三角形原本只是一种区别于其他形的类别，它不涉及是否具有稳定性的问题。就纯粹的形而言，它与方形、圆形、螺旋形一样，都是客观对象在视觉上的反映。至于三角形是否具有稳定性这一问题，则需要我们的生活提供相应的经验和依据，如果我们的生活提供了这样的经验和依据，那么三角形和稳定性之间就产生了一种对应关系，由此我们就建立起了包括稳定性特征在内的三角形的概念。这就是形态能够表达情感的缘故，我们正是利用形与生活经验之间的内在关系来表达情感。

然而，情况并非全部如此，我们生活中看到的形往往不是一个十分明确的、典型的、能完全符合定义的形，它甚至在视觉上仅仅呈现出一种趋势，同时它也不是孤立的一个形，它所呈现出的状态、趋势是相较于其他形的结果，这就造成了同样一个形在不同的环境中表现出不同的状态、态势，甚至截然相反。所以，同样一个形在传达情感的时候会因为与其他形相比较而产生不同的效果，或强、或弱。这也说明形越是接近我们概念中的典型，传达的信息就越强，反之则越弱。

"形"是如此，"情"也同样如此。世上万物包罗万象，变化万千，形的存在极具复杂性和多样性，但仍旧无法与人的细腻情感相提并论，甚至连我们自认为丰富的语言也相形见绌。尽管如此，我们还是能将我们的情感进行

大致归纳、分类，使其在某些方面与形取得概念上的共性，即所谓的"触景生情"。"景"原本只是对象（形）在视觉上的客观反映，而之所以能被称之为"景"，则是形向"态"的深化，是客观的形与人的主观意识相结合的东西，而能够生"情"则说明"景"（形态）与"情"（情态）之间有着某种关联，也许这种关联会因人而异，但绝不会与它们所代表的基本概念相悖。

尽管"景"与"情"，即对象（形态）与"情"，两者之间的关系不是一对一的对应关系，但它们各自在概念形成之处就已经打上了对方的烙印，这与我们对它们的归纳和分类不无关系。形的归纳与分类是以形的特点和定义进行的，而形态的归纳与分类不同于形，它既包含了对象的特点、定义，同时还包含了对对象所呈现出的态势以及可能性的判断，这种以形的状态为主要因素进行归纳与分类的方法很难说依据的是视觉还是依据心理。在《公孙龙子》中有关于"坚白石"的命题："坚、白、石三，可乎？曰：不可。二，可乎？曰：可。曰：何哉？曰：无坚得白，其举也二，无白得坚，其举也二。"道理虽然如此，但白色的、坚硬的石头在实际生活中是可以存在的，它的意义已经超越了一个学科所能给予的解答，有很多问题我们很难说是纯粹的视觉范畴还是心理范畴，这就如同说"一斤棉花重，还是一斤铁重"的道理一样。对于设计而言，我们并不需要探讨类似问题的真理，也不需要考察其逻辑性，我们需要知道的是它的原理，是心理、思维对视觉的干预，就像魔术师利用一切可以干预视觉的手法取得效果的最大化一样。

"情"的归纳与分类不同于"情态"，"情"是我们日常生活中因外部因素而产生的一种心理状态，例如我们将高兴的事、快乐的事归纳为"喜"和"乐"，将不高兴、不开心、不快乐的事归纳为"悲"或者"哀"，甚至"怒"等，总之它是客观存在的、表象的。而"情态"的归纳与分类反映的则是"情"的状态、状况或者态度，它既包含了人的情感、感受，同时还对其作出某种适应性评判，使之上升到一个更高的层级，以便我们能更容易地唤起认识与概念中与之相关的资料，达到理性与感性的内在统一，从而使其整体呈现抽象化。如"江山如此多娇"的词句，"江山"本是客观的、视觉化的形，

而"娇"则是生活中"美好可爱"的概念，带有情感色彩和主观性，而仅一个"娇"字就使得这个形具有了一种"情态"，不再是一个没有生命的客观物体。从这里我们可以看出"山"（形）与"娇"（情）之间的一种关系，正因为这样一种关系，"山"（形）才有了一种"娇态"（形态），"娇"（情）也有了一种多彩多姿的、气势磅礴的"情态"，而非"娇小孱弱"的病态。

正是因为"形态"与"情态"的这种关系才让我们的设计在造型方面有了依据，形不再是一个纯粹的东西，它以一开始就打上了"情"的烙印。它不仅帮助我们从形与"情"的总体上控制我们的设计，而且更重要的是，它以抽象化、概念化的形式将形与"情"结合为一个整体，从根本上提升了我们的设计水平。

当然，我们所说的"形态"与"情态"之间的这种关系，只是一种抽象的表达，它是形"态"化后的含义，或者说是"态"的意义，是"态"呈现出来的一种带有感情色彩的东西，我们并不能造一个"欢天喜地"的型，也不能造一个"情意绵绵"的型，我们在情感上能够理解的"形"（如前章所述）只能是与形的主要特征相关的信息，如"流畅"是"动感"的特征；"平稳"是"庄重"的特征，"锐利"是"坚硬"的特征等。因此根据"形态"与"情态"的这些特点，我们大致将其归纳为：静、动、软、硬、开、合、聚、散、松、紧、娇、拙，等等。

1. "静"与"动"

"静"意为静止的状态，与动态、动感相对，多表现为稳定、平静、理性、文雅等情态，因此在设计中多以直线、方正、对称等构成方式呈现。如图 2-7-1 中，尽管国家游泳中心在设计中运用了诸如"水""气泡"等相关的动态元素，但该建筑整体上依然给人优雅、文静、理性的视觉效果。

"动"与"静"相对，多表现为活泼、轻快、流畅、年轻等情态，在设计中多以曲线、圆滑、非对称等构成方式呈现，如图 2-7-2 所示。

图 2-7-1　国家游泳中心（水立方）

2. "软"与"硬"

"软"指的是形态与情态方面给人柔和、轻快、细腻、飘逸的感受，并非指材料本身的物理属性。设计中多以曲线、圆滑、细腻等方式表现造型。

"软"和"动"虽然在情态表达上有相似之处，但我们的生活经验以及它们自身的概念决定了两者之间依然有区别。表达动感的形态经常与速度、轻松、活泼等相关，因而在设计中常常采用流线、起伏、跳跃、对比、非对称等造型元素，尽管这些造型元素及手法也适用于"软"，不过"软"更多体现在细腻、缠绵、圆滑、流畅、丰满等方面，生活中我们常

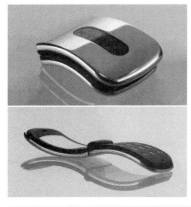

图 2-7-2

常用"柔软"来体现女人也是同样的道理,这就是它与"动"最大的区别,见图 2-7-3 所示。

"硬"指的是在形态与情态方面给人硬朗、直接、肯定的感受,同样并非指材料本身的物理属性。设计中多采用直线、方正、锐利的造型手法。

"硬"与"静"在形态与情态的表现上也有相同之处,不过它们各有侧重:"静"强调庄重、平稳、对称;"硬"则突出爽朗、明了之感。见图 2-7-4 所示。

除此之外,还有开、合、聚、散、松、紧、娇、拙等情态表现,我们就不一一述说。总之,形、形体与形态都是有情态的,掌握和准确表达出这些情态对设计而言至关重要,也是我们学习造型的具体内容。

"软"的情态表现

 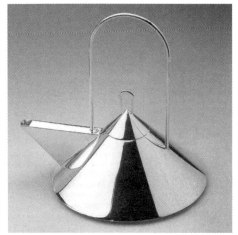

"硬"的情态表现

图 2-7-3

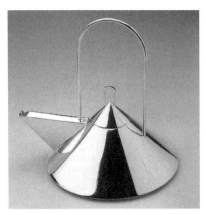

"硬"而"静"的情态表现　　　　　　"软"而"动"的情态表现

图 2-7-4

参考书目

[奥]马赫：《感觉的分析》，洪谦、唐钺、梁志学译，商务印书馆，1997年。

[德]恩斯特·马赫：《认知与谬误》，李醒民译，华夏出版社，2000年。

[德]黑格尔：《逻辑学》，梁志学译，人民出版社，2002年。

[德]雨果·闵斯特伯格：《基础与应用心理学》，邵志芳译，浙江教育出版社，1998年。

[法]吉尔·德勒兹：《弗兰西斯·培根感觉的逻辑》，董强译，广西师范大学出版社，2007年。

[古希腊]亚里士多德：《工具论》，余纪元等译，中国人民大学出版社，2003年。

[荷兰]斯宾诺莎著：《知性改进论》，贺麟译，商务印书馆，1986年。

[美]理查德·格里格、菲利普·津巴多：《心理学与生活(第16版)》，王垒、王甦等译，人们邮电出版社，2003年。

[美]John B.Best：《认知心理学》，黄希庭主译，中国轻工业出版社，2000年。

[美]保罗·拉索：《图解思考——建筑表现的技法》，邱贤丰、刘宇光、郭建青译，中国建筑工业出版社，1998年。

[美]鲁道夫·阿恩海姆：《视觉思维》，滕守尧译，四川人民出版社，1998年。

[美]路易斯·波伊曼：《知识论导论》，洪汉鼎译，中国人民大学出版社，2008年。

[美]诺曼·克罗、保罗·拉塞奥：《建筑师与设计师视觉笔记》，吴宇江、刘晓明译，中国建筑工业出版社，1999年。

[英]罗姆·哈瑞著：《认知科学哲学导论》，魏屹东译，上海科技教育出版社，2006年。

[英]伯特兰·罗素：《逻辑与知识》，苑莉均译，商务印书馆，1996年。

[英]罗素：《人类的知识》，张金言译，商务印书馆，2001年。

李幼蒸：《理论符号学导论》，社会科学文献出版社，1999年6月。

鲁忠义、杜建政著：《记忆心理学》，人民教育出版社，2005年。

孙正聿：《哲学通论》，辽宁人民出版社，1998年。

张坚：《视觉形式的生命》，中国美术出版社，2004年9月。

图片出处

第11页，右图
http://www.hbzhan.com/st40/sale_1251748.html
第88页，左下图
http://wzdaily.66wz.com/wzwb/html/2008-08/21/content_227093.htm
第88页，右下图
http://slide.sports.sina.com.cn/o/slide_2_752_1505.html#p=2
第89页图
http://www.photo0086.com/ShowWork.aspx?id=53733
第126页，左下图
http://www.yanchu100.com/?mod=category&act=home&categoryId=87
第132页，下图
http://www.ctps.cn/photonet/product.asp?proid=1752489
第142页，下图
http://s.visitbeijing.com.cn/html/j-118018_kd.shtml